Picasso

Pablo Picasso y el cubismo

Aunque el cubismo aparece en público por primera vez en el año 1908, la nueva actitud artística se venía incubando en París desde dos años antes. Podemos estudiar las fases de su evolución, y podemos hacerlo sobre todo examinando la obra de Pablo Picasso. Hacia mediados de 1906, el pintor comienza a sentir cierto disgusto ante la perfección formal y la exquisitez de líneas que caracterizan sus cuadros del llamado «período rosa»: en un gesto brusco y violento "recupera" el macizo poderío de la escultura bárbara, céltica e ibérica; sus cuadros se llenan con las figuras rudimentarias y elementales de unos personajes que se imponen por el peso casi físico de sus cuerpos toscos, como se ve por ejemplo en los *Dos desnudos femeninos* (colección Silbermann, Nueva York), o en el *Retrato de Gertrude Stein* (Metropolitan Museum, Nueva York). Son cuadros en los que se manifiesta una clara influencia de Cézanne, al que Picasso interpreta con el ojo de un primitivo. Las grandes composiciones con las que ya había experimentado anteriormente vuelven a interesarle; hacia finales de año vuelca todo su entusiasmo creador en una tela de gran formato que piensa titular *Le bordel d'Avignon*, en recuerdo de un prostíbulo de Barcelona situado en la calle de Aviñón. El cuadro fue pintado en dos fases, la segunda de las cuales corresponde a principios de 1907. Según la idea original, debía representar a unas mujeres disponiéndose a comer con un marinero y un estudiante, junto a una calavera. Poco a poco, el proyecto se fue modificando hasta quedar transformado en el cuadro que André Salmon bautizó como *Les demoiselles d'Avignon* (lám. 1) y que se exhibe en el Museo de Arte Moderno de Nueva York. Ese cambio de tema lleva aparejado un cambio de estilo que el propio Picasso ha señalado, y que es claramente apreciable en el lienzo. A la actitud estática y monumental de las tres figuras de la izquierda se opone la violenta torsión rítmica de los dos desnudos de la derecha. La composición, muy meditada, queda totalmente dislocada por la irrupción tensa y llena de vitalidad de las figuras femeninas en las que, por vez primera, el artista renuncia a los conceptos tradicionales de armonía, belleza, proporción, construcción plástica, perspectiva... El descubrimiento que, a través de Derain y Matisse, ha hecho Picasso del arte negro es sin duda decisivo para esa liberación de pasados convencionalismos. El arte negro le ha revelado que la vitalidad de una obra emana no tanto de la imitación de una realidad preexistente, como de la construcción de una realidad estrictamente sometida al instinto y a los impulsos más primarios. Se trata, naturalmente, de una interpretación parcial del llamado arte primitivo, en la medida en que prescinde del sus aspectos mágicos y rituales; pero no es menos cierto que es la única manera de comprenderlo de forma moderna y activa para la sensibilidad de un artista creador. Los dos "nuevos" personajes de *Les demoiselles d'Avignon* están construidos en planos plásticos que se abren sobre el centro, definiendo el espacio; sus cabezas, de ex-

presión colérica, parecen talladas a hachazos o a golpe de buril, y el color se hace áspero y casi brutal en esa parte del cuadro. Picasso era consciente de que esas cabezas, fruto de su entusiasmo expresivo y de su profundo afán de innovación, eran un desafío a las convenciones seculares del arte occidental.

Parece muy probable que pensara rehacer el cuadro en su conjunto basándose en sus nuevas concepciones estilísticas. Se conservan numerosos estudios del artista para las distintas partes del lienzo, estudios en los que se modifica una y otra vez, fogosa y exaltadamente, la rigurosa estructura de los tres desnudos de la izquierda. El cuadro quedó finalmente tal como lo conocemos hoy en día, tal vez porque el pintor temió comprometer el resultado si lo retocaba mucho.

En cualquier caso, y a pesar de sus desequilibrios evidentes, *Les demoiselles d'Avignon* es mucho más que un ejercicio de talento o que una tentativa temeraria: es una nueva página en la historia de la pintura, una innovación plástica de intensa vitalidad expresiva a la que con toda justicia se ha calificado de "incunable del cubismo". En la vida de Picasso, el año 1907 está marcado por esta interpretación única del arte negro. El instinto para él, entendido como una exigente necesidad interior, no se expresa mediante exageraciones cromáticas, como en el caso de los *fauves*, sino mediante la más radical ruptura de la estructura formal que jamás se hubiera intentado hasta entonces. La plasticidad de las figuras se hace más poderosa con la descomposición dinámica en planos, señalados con enérgicos trazos que repercuten en la composición, creando una organización espacial nueva y autónoma, cerrada sobre sí misma. A comienzos de 1908, el arte de Picasso experimenta una evolución. Sus cuadros se purifican de la vitalidad mágica y de los elementos salvajemente grotescos que aparecen en las obras anteriores; el pintor se concentra, con exclusivo interés, en el problema de la objetividad de la imagen y de su construcción formal. Hasta ese momento, Picasso ha oscilado entre instinto y razón, entre el impulso que va contra toda regla y la inteligencia que organiza. Durante los años siguientes se decantará por el intelecto y la razón, sin renunciar por ello a las antinomias dialécticas que siempre le han inspirado; no es inexacto decir que intelecto y razón intervienen para ordenar lo que el pintor encuentra por instinto e intuición. Sólo entonces Picasso descubre el verdadero, moderno, sentido de la difícil pintura de Cézanne y se dispone, más allá de las puras sugestiones formales de las que ya se había servido, a apurar todas sus posibilidades expresivas. A las deformaciones anteriores, impetuosas y bravías, suceden las síntesis meditadas de formas que tienden a una simplificación geométrica de lo real. Picasso renuncia a toda pretensión naturalista, pero quiere lograr al tiempo una construcción plástica que dé nuevo valor al objeto pintado, en oposición a la disolución etérea de los impresionistas y a la bidimensionalidad de los *fauves*.

3

La arquitectura del cuadro está armonizada con un extremado rigor espacial, complicado por la multiplicación de los puntos de vista. La imagen converge hacia el centro del cuadro, concentrada y aislada de lo que la rodea, lo que acentúa su fuerza plástica. Es una rigurosa aplicación del famoso pasaje de la carta de Cézanne a Emile Bernard: «Ver en la naturaleza el cilindro, la esfera, el cono puestos en perspectiva, de manera que cada lado de un objeto, de un plano, se oriente hacia un punto central... Para los hombres, la naturaleza está más en lo profundo que en la superficie...»

Braque, Dufy y Derain: la afirmación del cubismo

Picasso no está solo. Junto a él hay dos pintores con los que guardaba una estrecha relación, en un continuo intercambio e ideas y sugestiones. Uno es Derain, que a la sazón reconsidera la lección de Cézanne en términos de primitivismo puro (concepción a la que no es ajeno Picasso, sobre todo en obras como *El velador*, del Kunstmuseum de Basilea). El otro es Georges Braque, que se había apartado en 1907 de la tendencia *fauve* y que en diciembre del mismo año comienza a pintar un gran *Desnudo* (colección privada, París) cuya realización le va a llevar varios meses, obligándole a afrontar nuevos problemas que hasta entonces no se le habían planteado. La impronta de Picasso es evidente en la expansión de la superficie plástica de la figura, mediante el recurso a planos rítmicamente armonizados. Trascendiendo la apariencia desordenada del lienzo, debida principalmente a deformaciones antinaturalistas, aparece en este cuadro una voluntad de claridad y de orden racional típica de Braque. Ese afán lleva al pintor, descontento con un resultado obtenido por azar, a retirarse a L'Estaque para meditar intensamente sobre la estructura de las formas naturales, estudiando los elementos geométricos sencillos que componen esa estructura. En otoño regresa a París con una serie de paisajes en los que la volumetría de Cézanne está llevada al extremo. Presenta siete de ellos en el Salón de Otoño, pero cinco son rechazados y retira los siete como protesta; más tarde, en noviembre, los expone en la pequeña galería Kahnweiler, de la rue Vignon (lám. 4). A raíz de esa exposición, el crítico Louis Vauxcelles habla por primera vez en la revista *Gil Blas* de una "pintura de cubos" (la ocurrencia era en realidad de Matisse, que formaba parte de la comisión del Salón de Otoño, y se había difundido rápidamente en los mentideros artísticos de París).

Braque había estado acompañado en L'Estaque por Raoul Dufy, un antiguo condiscípulo suyo, también pintor y procedente como él del grupo *fauve*. Admirador apasionado de Cézanne, Dufy había abandonado muy pronto sus colores cálidos y luminosos para investigar los valores plásticos y espaciales. Como pintor, Dufy no tiene el rigor extremado de su amigo Braque ni la inventiva inagotable de Picasso, pero se sabe adaptar al nuevo movimiento con un instinto certero y con un gran sentido decorativo, de los que tenemos una bella muestra en sus paisajes de L'Estaque (lám. 5 y 12). Si Braque analiza cada detalle, añadiendo cubo sobre cubo a sus densas vistas de casas, Dufy se preocupa principalmente por realizar una síntesis de efectos decorativos valiéndose del nuevo lenguaje pictórico, que ha asimilado rápidamente.

Derain, Braque, Dufy, representantes todos ellos eminentes del movimiento *fauve*, han superado la embriaguez cromática que se había manifestado poco antes en sus inflamados lienzos. Al desencadenamiento del instinto ha sucedido un período de intensa meditación.

Examinando las obras realizadas en 1907-1908 por Picasso (lám. 2, 3, 6, 7 y 8), Derain (lám. 11), y Braque (lám. 4 y 9) se aprecia claramente una de las características fundamentales del cubismo: se trata de un modo de expresión íntimamente vinculado a la personalidad de sus creadores, que definen ese lenguaje como una in-

vención completamente intuitiva y fantasiosa. Por supuesto, en el curso de su búsqueda afanosa se afirman algunas líneas conductoras que con el tiempo llegarían a cristalizar en una norma estilística, pero sus cuadros no son nunca frías aplicaciones de teorías preestablecidas ni de esquemas formales previos. "Cuando creamos el cubismo —dirá Picasso años más tarde— no teníamos intención de crearlo. Sólo buscábamos expresar lo que había en nosotros mismos". Los cubistas, lejos de rechazar la realidad, buscan penetrar en ella e interpretarla de modo mucho más radical que los artistas que los habían precedido; la búsqueda óptica y fenomenológica de los impresionistas y de sus sucesores se había agotado. Para emplear la atinada expresión de Kahnweiler, los cubistas no pintaban lo que veían, sino lo que sabían. De ahí procede la multiplicación de los puntos de vista, es decir, el análisis descriptivo de un personaje o de un objeto más allá de su apariencia: cuando *vemos* un vaso, un rostro, una mesa, *conocemos* también su espesor, su volumen, su configuración; el pintor cubista tiene en cuenta esos datos en su formulación de la imagen. Cara, perfil, bajo, alto han dejado de ser cortes particulares mediante los que se define la imagen del objeto; ahora son medios para producir una visión completa y exhaustiva de aquél, empleados simultáneamente en el mismo espacio. De ese modo, la visión puramente óptica y sensorial es reemplazada por una visión conceptual de la realidad, lo que a partir de entonces ha venido siendo una característica de gran parte del arte moderno.

Esta disposición mental de los cubistas se opone frontal y claramente a las tendencias simbolistas por entonces en boga en Europa. La obra de arte no es ya una objetivación de la interioridad ni de los estados de ánimo subjetivos, lo que implicaba necesariamente una interpretación simbólica de los elementos del lenguaje plástico. Ahora es una investigación analítica de la objetividad y de su estructura formal. Al "exilio" presurrealista de Redon y a la descomposición de la imagen en la luz que hace Monet, los cubistas oponen una revalorización de la realidad objetiva, que ellos plasman como una construcción plástica cerrada. Pero, evidentemente, el objeto (y por objeto entendemos el objeto pictórico, tanto animado como inanimado) no está aislado: está en un medio, y el análisis cubista se extiende también a ese medio, hasta definir unitariamente la estructura plástico-espacial del cuadro como resultado de la relación objeto/medio. Al principio atendían más que nada al significado formal de esa relación: las primeras obras cubistas son de una pureza límpida y cristalina, sobre todo las realizadas por Braque y Picasso entre 1909 y 1910.

Derain, por su parte, ha renunciado a acompañar a sus amigos en su evolución y permanece fiel a las enseñanzas de Cézanne, si bien teniendo en cuenta las innovaciones del cubismo. En efecto, su tratamiento de los planos y la organización espacial de sus cuadros tienen unas reminiscencias geométricas que muestran a las claras que su relación con los otros dos pintores, más audaces que él, no ha sido sólo amistosa (pasó el verano de 1909 con Braque en Carrières-Saint-Denis, y el año siguiente estuvo pintando con Picasso en Cadaqués). Pero ahora sus caminos se separan poco a poco. Derain hace una pintura cercana al naturalismo, una pintura en la que se hace patente una inclinación clásica, todavía teñida de nostalgia primitivista; ese aspecto es particularmente visible en la estilización de sus personajes, alargados y deformes. También Dufy, a partir de 1911, se aleja progresivamente del cubismo y vuelve a encontrar su vena colorista y alegre.

Hacia 1911-1912, la relación objeto/medio tiende a complicarse y a adquirir un sentido más amplio. Habiendo resuelto el problema de la nueva construcción plástica de la imagen, Picasso y Braque, dueños ya de un nuevo lenguaje artístico, se alejan rápidamente de

la visión cezanniana de la que habían partido. "Picasso estudia un objeto del mismo modo que un cirujano diseca un cadáver", escribió Apollinaire. No anda descaminada esta apreciación. En efecto: el pintor analiza primeramente los elementos formales de la realidad, como si fuera un cuerpo estático, y luego, una vez desvelada su estructura interna como una relación entre fenómenos múltiples, representa esa realidad como un conjunto orgánico de elementos distintos. El dato intuitivo se conjuga con la racionalidad; a la objetivación física y espacial se une indisolublemente una objetivación psicológica. Eso significa que el objeto ha dejado de ser el cadáver de que habla Apollinaire y pasa a ser una entidad viva, en la que se resumen todas las relaciones (mentales, sentimentales, evocadoras) que lo definen efectivamente, y que el pintor quiere representar. Nada hay menos abstracto que esa operación estilística, por más que se pretenda que ha servido de punto de partida a las corrientes abstracionistas que más tarde aparecieron en Europa. Esa nueva forma de *ver* no responde a una visión subjetiva ni caprichosa que luego se plasma en un espacio peculiar. Al contrario, los nuevos datos están en el lienzo como partes integrantes de la imagen; es más: son los elementos objetivos que estructuran la imagen. Esa evolución se manifiesta a partir de 1911 en la pintura de Picasso y de Braque, sobre todo en aquellas obras en las que comienzan a aparecer caracteres tipográficos. Estos últimos no sólo son elementos decorativos: unidos a la construcción del objeto según un esquema mecánico (una especie de engranaje de formas rigurosamente ensambladas entre sí), ponen de manifiesto el interés de los cubistas por el mundo de las máquinas. Era esa una cuestión que había sido largamente debatida en los medios artísticos de París, a partir de la publicación en *Le Figaro* del *Manifiesto futurista* (1909) de Marinetti, en el que el escritor italiano ensalzaba el mundo industrial y sus novedades formales; algunos pintores jóvenes que apoyaban las tesis cubistas, como Léger y Duchamp, investigaban las interferencias y las relaciones entre el hombre moderno y los organismos mecánicos. Del mismo modo que las esculturas africanas encarnaban las fuerzas misteriosas de la naturaleza, algunos cuadros cubistas parecen personificar las fuerzas emergentes de la nueva civilización de las máquinas, que ha cambiado la condición misma del hombre, tanto física como mentalmente.

Las construcciones cubistas y los collages

El deseo de buscar la nueva objetividad del hombre en el mundo moderno incita a Braque y a Picasso a incorporar a la pintura elementos extrapictóricos. De esa necesidad nacieron los primeros *collages*, para los que usaban sobre todo periódicos y retazos de papel pintado (lo que se dio en llamar *papiers collés*) y, a partir de 1912, pedazos de tela, hule y arena mezclada con colores al óleo (lám. 23, 24 y 29). Esos elementos del mundo físico y de la vida cotidiana incorporados al cuadro tienen la virtud de llevar la imagen al reino familiar de las cosas de cada día, pero sin dejar de estar integrados en la construcción plástica de la pintura. Los cubistas empleaban esos nuevos materiales para definir la objetividad misma de la imagen y su participación viva en la situación del momento —periódicos con grandes titulares— sin buscar transformarla en algo distinto: el periódico es el mismo que un hombre podría leer en la mesa de un café; el papel que imita madera reemplaza a la pintura en un fragmento de guitarra o de silla. Sólo a partir de 1914, en algunos cuadros de Picasso, los nuevos materiales pasan a ocupar el lugar de la pintura propiamente dicha, y cobran valor de planos de color que, con ayuda de algunos signos, definen la imagen de una cabeza, de un rostro o de un bodegón. De ese modo los cubistas, en un nuevo gesto de desafío, reivindican el derecho del arte a servirse de todos los materiales, incluidos los más viles y despreciados, para culminar una imagen. El recurso a los nuevos materiales en esa época no pretende en absoluto afirmar la ambigüedad de su significado; semejante afirmación será, pocos años después, característica del dadaísmo o del surrealismo, los movimientos que apuraron al máximo las posibilidades del *collage*, aunque en Picasso aparece ya el gusto por la ironía y el humor que habría de caracterizar el clima artístico de los años siguientes. Es precisamente esa actitud desprovista de prejuicios y llena de fantasía lo que al correr del tiempo llegó a marcar una profunda diferencia entre las obras del pintor español y las de Braque. En las pinturas del francés, siempre propenso a una sistematización rigurosa y severa, la razón controla la imaginación, disociando los datos singulares de cada elemento para lograr una construcción equilibrada de la imagen. La actitud intelectual de Braque, arquitecto de la forma y cantor de la pura armonía de lo real, complementa la proteica fantasía de Picasso, siempre dispuesto a poner la razón al servicio de la inspiración.

El cubismo sintético

En 1913, Picasso va más allá de los resultados obtenidos durante el período del llamado cubismo analítico (1909-1912) y sustituye la construcción de la imagen mediante fragmentos y descomposiciones por otra más sintética: los planos se hacen más amplios, las zonas lisas del cuadro se oponen a las empastadas, los elementos realistas se combinan con los geométricos y la paleta, que antes estaba ceñida a una monocromía modulada sobre la tierra de Siena, recobra los toques de color. A la objetividad de las obras precedentes se añade una componente irónica, que aparece también en los *papiers collés* de la misma época; se diría incluso que es esta técnica lo que descubre al artista el significado equívoco de las cosas cuando se ponen en un contexto distinto del habitual. Picasso recurre a estas nuevas posibilidades expresivas, aunque su espíritu inquieto se niega a aplicarlas sistemáticamente. Esa es probablemente la razón profunda de los continuos cambios de estilo que nos sorprenden en el pintor. Cambios que, por otra parte, nunca han afectado a la sustancia de su arte, sino que han tendido más bien a mostrar los diversos aspectos de un mismo problema considerado desde todos los ángulos: el problema del conocimiento de lo real, en relación con la actividad consciente e inconsciente del hombre. De ahí la imagen como signo de la situación interior objetiva y de la condición sentimental del artista, pero con exclusión de cualquier dualismo sujeto/objeto o mundo interior/mundo exterior.

Durante esos años de búsqueda hemos observado junto a Picasso la presencia constante de Braque (lám. 10, 19, 20, 28 y 29), compañero de trinchera del español hasta el período del cubismo sintético (1912-1914); pero Braque no ha sido su único fiel. Desde los comienzos del cubismo, cuando Picasso vivía en su miserable estudio del número 13 de la rue Ravignan (que fue bautizado por Max Jacob como el *Bateau-lavoir*), buena parte de los poetas, escritores y críticos que animan la vida parisina se han movido a su alrededor: de Alfred Jarry a Apollinaire, de André Salmon a Max Jacob, de Maurice Raynal a Pierre Réverdy, de Georges Duhamel a los esposos Stein. No han faltado los marchantes: por allí han pasado Ambrose Vollard y Kahnweiler (este último no sólo sostuvo económicamente el movimiento, sino que fue además su historiador preciso y riguroso). Y, por supuesto, los pintores, sobre todo los provenientes de la experiencia *fauve*: Derain, Braque, Dufy, Vlaminck y Van Dongen (aunque estos dos últimos fueran ajenos al cubismo), Marie Laurencin, Metzinger, Juan Gris (el otro español del *Bateau-lavoir*, que se ganaba la vida dibujando para la prensa) y más tarde, hacia 1910, Léger, Gleizes y toda la tropa de jóvenes que ven en el creador del cubismo al nuevo mesías.

5

En el ambiente cubista y gracias al impulso de sus principales protagonistas, Picasso y Braque, tuvieron ocasión de expresarse dos artistas verdaderamente grandes: Fernand Léger (lám. 31, 32 y 33) y Juan Gris (lám. 21, 22 y 23). El primero, por la rotundidad de su instinto plástico y monumental; el segundo, por la sutileza de sus ideas sobre la composición pura, matizadas de nostalgia por los clásicos.

"La Sección Áurea"
A partir de 1910, un numeroso grupo de jóvenes artistas respaldaron y siguieron las investigaciones cubistas, no sin algunas polémicas con los iniciadores del movimiento. Se solían reunir en el estudio que los hermanos Villon tenían en Puteaux, o en el de Gleizes, en París. Además de Léger y Gris (los más cercanos a Braque y a Picasso), de los hermanos Villon [Jacques Villon (lám. 36), Duchamp-Villon y Marcel Duchamp (lám. 45)] y de Albert Gleizes (lám. 42), el grupo estaba formado por Metzinger (lám. 43), Le Fauconnier (lám. 40), Lhote (lám. 41), Marcoussis (lám. 39), Herbin, Picabia (lám. 44), Kupka (lám. 34), La Fresnaye (lám. 37) y, algo más alejado, Delaunay (lám. 35).

Lo que los distinguía de los cubistas ortodoxos (usamos el término por comodidad expositiva, no porque hubiera una normativa rigurosa del movimiento con reglas y principios que los "no ortodoxos" hubieran violentado) es su acentuada preocupación por los problemas del color y el movimiento y por encontrar temas nuevos aparte de las botellas, los violines y el personaje sentado en un café leyendo un periódico.

La libre asociación de imágenes objetivas, que los primeros cubistas lograban mediante un trabajo concienzudo sobre aquellos temas, tratados una y otra vez en multitud de variantes, ofrecía a los "nuevos cubistas" la posibilidad de extender sus tentativas a todo el vasto terreno de la vida moderna.

Hicieron su primera aparición pública en el Salón de los Independientes de 1911. Su contribución se reducía a algunos elementos del grupo, poco cohesionado todavía, y no aportó novedades destacables, aparte de la presencia de Léger y Delaunay: Le Fauconnier se esfuerza en resolver a la manera cubista el vigoroso naturalismo de su alegoría de *La Abundancia*; La Fresnaye, aunque aborda la composición con un atrevimiento que entronca con las ideas cubistas, se resiente todavía de la influencia de la Academia Ranson; Gleizes y Metzinger son sin duda los que mejor han comprendido el nuevo lenguaje pictórico, pero lo emplean de forma un poco académica, enriqueciéndolo sólo con unas vivas notas de color.

Un año después el grupo en pleno expone en la galería La Boétie bajo el nombre, sugerido por Villon, de "La Sección Áurea". Algo ha cambiado. En ese año de 1912, la obra de la mayoría de los artistas del grupo demuestra un interés nuevo y profundo por el problema del ritmo dinámico y de la simultaneidad. *Femme qui marche* (Villon), *Nu descendant un escalier* (Duchamp, lám. 45), *La tarentelle* (Picabia), *Joueurs de football* (Gleizes) o *Ballerine* (Metzinger), son algunos de los títulos que evidencian que esos pintores se enfrentan con empeño al problema de la representación cinética de la realidad, lo que no interesaba demasiado a Picasso y a Braque. Esas composiciones cortadas por líneas oblicuas, que con su cadencia y su repetición tratan de definir el movimiento, están teñidas de un dinamismo que perturba las severas construcciones de los cubistas ortodoxos. Hay en ellas una evidente relación con los trabajos de los futuristas italianos que habían expuesto en la galería Bernheim-June (febrero de 1912) y que, acogidos con mucho interés, vieron cómo sus manifiestos eran leídos y comentados en los medios artísticos y de vanguardia de París, en los que hasta entonces poco se sabía del nuevo movimiento. Aunque el tono jactancioso y agresivo del texto con que los futuristas presentaban su exposición no era el más adecuado para despertar simpatías, también es cierto que la novedad del problema dinámico que proponían y la exaltante vitalidad de su pintura suponían un nuevo estímulo para nuevos elementos a los insaciables devoradores de dificultades agrupados bajo el marchamo de "La Sección Áurea". Además, la asociación simultánea en un cuadro de todas las imágenes suscitadas por la emoción, prescindiendo de todo vínculo espacial o temporal, era una nueva incitación para salir de cierto esquematismo en el que empezaban a caer los iniciadores del cubismo.

Este rápido examen del cubismo nos lo ha presentado como un movimiento caracterizado por la riqueza de los problemas que plantea, unida a una disparidad extrema de aspectos y de tendencias que pueden llegar a ser incluso antitéticas. En efecto: el cubismo no fue nunca un grupo unitario de artistas adheridos a un programa común, sino más bien una reunión espontánea de pintores y escultores que, en un clima particularmente vivificado por las experiencias de Cézanne y por las mucho más audaces de Braque y Picasso, emprendieron con una absoluta libertad de espíritu la búsqueda de un lenguaje propio y la configuración de un universo poético personal. Para Picasso, Braque o Gris el cubismo es una expresión de la objetividad de lo real; es la invención de un lenguaje que, por vez primera, permite al artista representar en un cuadro la multiplicidad de nociones mentales y de datos que van íntimamente asociados a lo que se ve. Estos pintores superan mediante la creación artística la estéril dicotomía entre realidad exterior y realidad interior, entre idea y cosa: en sus obras afirman la existencia de una sola realidad objetiva que engloba los dos polos. La pintura se concibe, así,como una objetivación de todas las relaciones físicas y psíquicas inherentes al tema de figuración escogido por el artista, dejando a un lado las implicaciones emocionales subjetivas que acaban por anular la realidad individual del objeto.

Personalidad dominante dentro del grupo, Picasso denunció con toda razón las interpretaciones abusivas que se hicieron del cubismo. Escritores y críticos, en efecto, quisieron asociar este movimiento artístico con las matemáticas, la trigonometría, la química, el psicoanálisis y Dios sabe con cuántas cosas más. Pero todo eso no es más que literatura, palabrería, puro dislate; el único fruto de esas lucubraciones no ha sido otro que el de desorientar el entendimiento del público.

Los que se obstinan en hablar de "cuarta dimensión" o se entregan a disquisiciones pseudocientíficas a propósito del cubismo harían mejor meditando sobre lo que Picasso escribió al respecto. Pero hay que reconocer que lo que es cierto para los creadores del cubismo, Braque y Picasso, incluso para Gris y Léger (a saber: que su actividad artística era ajena a cualquier pretensión científica o filosófica), no lo es tanto para sus seguidores. La elección misma del nombre del grupo, "La sección Áurea", indica claramente la preocupación de sus miembros por los números y por las formas geométricas consideradas en sí mismas.

Respecto a esto último, es posible que la denuncia de Picasso entrañe un sobreentendido crítico que hay que tener muy presente. En efecto. La tendencia teórica y matemática de Villon, las investigaciones irónicamente mecanicistas de Duchamp y de Picabia, la evasión mística de Delaunay hacia formas abstractas son de estirpe indudablemente cubista. Pero no es menos cierto que representan una interpretación particular del cubismo, ni que a veces han conducido a resultados opuestos a los que buscaban los fundadores del movimiento. El dadaísmo y la abstracción, surgidos ambos del cubismo, niegan de algún modo sus premisas en la medida en que eluden toda investigación sobre la objetividad de lo real, lo que precisamente es la característica primera y fundamental de la tentativa cubista.

1. Pablo Picasso. *Les demoiselles d'Avignon* - 1907. The Museum of Modern Art, Nueva York. *Los motivos simbolistas de 1906 dejan paso a una nueva concepción plástica que supuso el punto de partida para las investigaciones cubistas. La obra quedó inacabada, a pesar de los sucesivos retoques que hizo Picasso hasta 1907.*

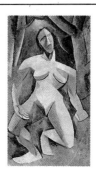

2. Pablo Picasso. *Mujer con abanico* - 1908. Museo del Ermitage, Leningrado. *En este cuadro, Picasso manifiesta una vez más su gusto por el arte primitivo de las máscaras africanas, pero su pincelada empieza a ceder a la sencillez escultural de los planos, una de las características de la revolución cubista. La simultaneidad del punto de vista angular, de lo alto, el frente, lo bajo, el lado, produce una ruptura plástica de la imagen y un choque entre los planos en que se articula el lienzo.*

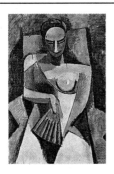

3. Pablo Picasso. *Desnudo en el bosque* - 1908. Museo del Ermitage, Leningrado. *El desdoblamiento de los puntos de vista hace más compleja la estructura de este cuadro. La imagen converge hacia el centro, recogida y aislada de lo que la rodea, acentuándose así su fuerza plástica. El rostro nos mira con unos ojos sin pupilas, mágicamente vivos como los de las máscaras africanas.*

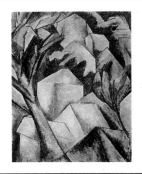

4. Georges Braque. *Maisons à l'Estaque* - 1908. Kunstmuseum. Fundación Hermann y Margrit Rupf, Berna. *Este lienzo es representativo de la etapa en que Braque estaba más influido por Cézanne. Fue expuesto en el invierno de 1908 en la galería Kahnweiler, y dio origen al término "cubismo". Aparte de eso, su importancia radica en la peculiar estructura de la composición.*

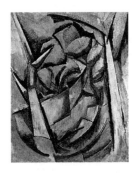

5. Raoul Dufy. *Paysage à l'Estaque* - 1908. Colección particular. *Dufy abandona pronto sus colores cálidos y luminosos para profundizar en los valores plásticos y espaciales, llevado por su admiración del racionalismo de Cézanne. Los paisajes de l'Estaque, un pueblo cercano a Marsella, son una muestra de su instinto y de su sentido decorativo. Pintor muy dotado para la improvisación, consigue resolver imaginativamente los problemas plásticos más complejos sirviéndose del nuevo lenguaje pictórico, que ha asimilado rápidamente.*

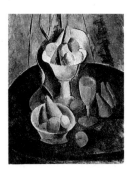

6. Pablo Picasso. *Frutero con peras* - 1909. Museo del Ermitage, Leningrado. *En 1908, Picasso abandona la vitalidad mágica y el ímpetu deformador de sus obras anteriores, y pasa a dedicarse con exclusivo interés a los problemas de la objetividad de la imagen y de su construcción formal. La creación de un espacio es más importante que el objeto mismo, que Picasso se esfuerza en despedazar para mejor reconstruirlo de arriba abajo.*

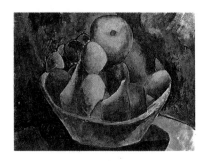

7. Pablo Picasso. *Frutero y frutas* - 1908. Kunstmuseum, Basilea. *Este bodegón al temple es un buen ejemplo de la cada vez más rigurosa reflexión de Picasso sobre la estructura interna de lo que vemos. Limitándose por comodidad a motivos triviales como bodegones, fruteros o instrumentos de música el pintor representa la realidad con una pureza que nace directamente de las enseñanzas de Cézanne y del equilibrio entre los sentidos y la razón.*

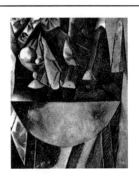

8. Pablo Picasso. *Panes y frutero con fruta en una mesa* - 1908. Kunstmuseum. Basilea. *Este cuadro data de la primera época de las investigaciones cubistas, cuando el artista, junto con Georges Braque y André Derain, trata de construir una forma integral. La influencia de Cézanne es palpable, pero Picasso quiere ir más allá de la pura visión.*

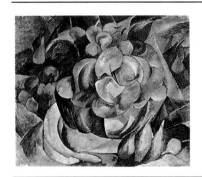

9. Georges Braque. *Nature morte à la coupe à fruits* - 1908-1909. Nationalmuseum, Estocolmo. *En 1907, recién abandonada la experiencia* fauve, *Braque analiza cada detalle del objeto con extremado rigor: bajo una apariencia desordenada, debida a deformaciones antinaturalistas, asoma la voluntad de claridad y orden típica de su pintura.*

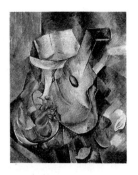

10. Georges Braque. *Guitare et compotier* - 1909. Kunstmuseum. Fundación Hermann y Margrit Rupf, Berna. *Se trata de una composición de fantasía en la que Braque, libre de la necesidad de representar lo que realmente ve, puede tomarse las libertades pictóricas que quiera. Retorciendo deliberadamente las líneas de la guitarra, nos muestra una parte de ella mayor que la que se ve normalmente.*

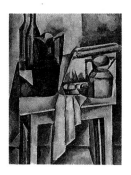

11. André Derain. *Nature morte sur la table* - 1910. Musée d'Art Moderne de la Ville de Paris. *Entre 1909 y 1910, Derain se acerca a ciertas posturas de sus amigos cubistas, aunque siempre sin adherirse a ellas. En las masas rectilíneas, duramente perfiladas, de este bodegón se aprecia ya una meditación nada casual sobre el arte medieval.*

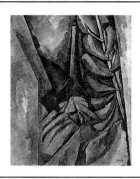

12. Raoul Dufy. *Usine à l'Estaque* - 1908. Colección particular. *Procedente del movimiento* fauve, *Dufy carece del rigor extremo de su amigo Braque y de la arrolladora inventiva de Picasso. En sus obras se manifiestan un vivo interés por la indagación en las formas, unido a la concepción del cuadro como una construcción intelectual de la realidad. A partir de 1911, se aleja del cubismo y vuelve a su vena colorista y alegre.*

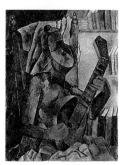

13. Pablo Picasso. *Mujer con mandolina* - 1909. Museo del Ermitage, Leningrado. *Picasso y los cubistas profundizan en la realidad, interpretándola más radicalmente que ningún pintor anterior. La multiplicación de los puntos de vista es les sirve para reproducir una visión completa y exhaustiva del objeto. La mirada óptica y sensorial es sustituida por una visión conceptual de la realidad, lo que desde entonces ha venido siendo una característica típica del arte moderno.*

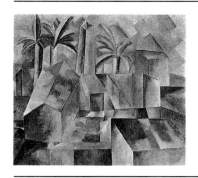

14. Pablo Picasso. *Fábrica en Horta de Ebro* - 1909. Museo del Ermitage, Leningrado. *Picasso pasó en 1909 unas vacaciones cerca de Zaragoza, y durante ellas pintó algunas de sus mejores obras. Este cuadro es una vista construida únicamente con los volúmenes elementales de las casas. En ella se aprecia un realce progresivo de la perspectiva, que tiende a articular las formas en una superficie plana. La gama cromática es muy reducida.*

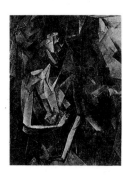

15. Pablo Picasso. *Desnudo sentado* - 1909. The Tate Gallery, Londres. *Este cuadro es uno de los mayores logros del cubismo llamado analítico, que descomponía y recomponía las figuras en un delicado mosaico de planos. Según la sentencia de Apollinaire, "Picasso estudia un objeto del mismo modo que un cirujano diseca un cadáver".*

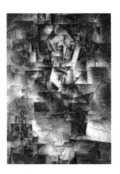

16. Pablo Picasso. *Retrato de D. H. Kahnweiler* - 1910. The Art Institute of Chicago. Donación de Mrs. Gilbert W. Chapman, Chicago. *Retrato, paisaje o bodegón, el cuadro es para los cubistas un "objeto", una realidad plástica autónoma. El cuadro es la traducción visual del concepto de una imagen real.*

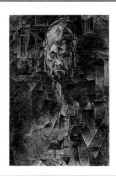

17. Pablo Picasso. *Retrato de Ambroise Vollard* - 1909-1910. Museo Pushkin, Moscú. *Este es uno de los primeros cuadros del cubismo analítico. La descomposición de la forma es más elaborada; los planos se imbrican entre sí y de funden con el espacio circundante formando una trama pictórica ininterrumpida, con exclusión casi absoluta de toda sensación de profundidad. Esta técnica hace complicado y difícil reconocer a la persona retratada.*

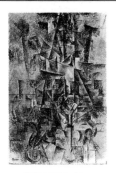

18. Pablo Picasso. *El acordeonista* - 1911. The Solomon R. Guggenheim Museum, Nueva York. *Picasso reorganiza la figura representando a un tiempo sus partes visibles y las que no se ven, pero que* sabemos *que existen. El pintor rehúye un foco de luz fijo, y se sirve del claroscuro para situar cada plano en su justa profundidad. A primera vista percibimos en el lienzo un caos de formas prismáticas, pero una mirada más atenta nos revela una estructura arquitectónica que lleva implícito el parecido con la persona representada.*

19. Georges Braque. *Violon et palette* - 1910. The Solomon R. Guggenheim Museum, Nueva York. *Este cuadro pertenece al cubismo analítico llamado "hermético" por su ambigüedad. Sea cual sea la aproximación de Braque al modelo natural, su versión está siempre vinculada a la morfología visible del mundo real. El pintor declaró años más tarde: "Los objetos fragmentados que aparecían en mi pintura hacia 1910 eran una manera de acercarme al objeto lo más posible que la pintura me permitía".*

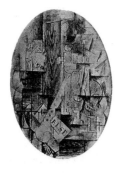

20. Georges Braque. *Valse* - 1912. Fundación Peggy Guggenheim, Venecia. *Braque y Picasso no cejan en su empeño de explorar los senderos desconocidos de la pintura figurativa. Queriendo huir de los convencionalismos que constreñían al cuadro tradicional, comienzan a pintar lienzos ovalados, trazando gruesas letras que contrastan fuertemente con la descomposición de los volúmenes.*

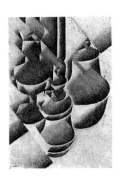

21. Juan Gris. *Naturaleza muerta con tazón y vaso -
1912*. Rijksmuseum Kröller-Müller, Otterlo. *Las investigaciones de Gris cristalizan en un estilo severo: el color queda casi reducido a una pura monocromía y las formas están definidas por el claroscuro, que las traduce sobre la superficie del lienzo en sutiles modulaciones de ritmos decorativos y en líneas curvas que sugieren el volumen.*

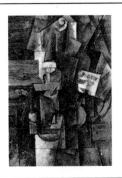

22. Juan Gris. *Homenaje a Picasso - 1912*. The Art institute of Chicago. *Juan Gris pintó varios retratos en 1912. Éste, expuesto por primera vez en el Salón de los Independientes, es una muestra significativa de la profunda devoción juvenil que el artista sentía por su amigo y compañero de tantas experiencias decisivas para la pintura contemporánea.*

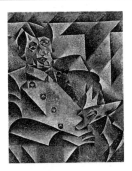

23. Pablo Picasso. *El violín (Jolie Eva) - 1912*. Staatsgalerie, Stuttgart. *En 1912, el deseo de objetividad que lleva al pintor a imitar la materia de que están hechas las cosas cristalizó en la incorporación de la materia misma al lienzo, mediante la técnica de los* papiers collés. *El nombre "Eva" evoca a Marcelle Humbert, la amante de Picasso por entonces.*

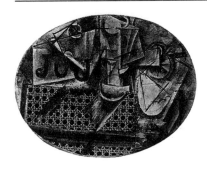

24. Pablo Picasso. *Naturaleza muerta con silla de paja - 1912*. Colección particular. *El empleo de elementos de la vida cotidiana en este montaje remite la imagen al reino de las cosas familiares. Las letras que aparecen en el lienzo están empleadas con un saber pictórico exquisito, y acentúan el rechazo de la tridimensionalidad y de la perspectiva. Son un punto final, una especie de desafío realista en torno al que gira la composición.*

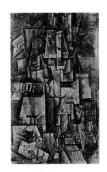

25. Pablo Picasso. *El torero - 1912*. Kunstmuseum, Basilea (foto, Hinz). *Este retrato es un buen ejemplo del rigor que llegó a alcanzar el cubismo analítico. La descomposisión del objeto en planos es total, pero están dispuestos con tal precisión sobre el lienzo que la mirada se siente irresistiblemente llevada al centro del cuadro. La ilusión de profundidad está conseguida mediante una sabia combinación de tonos oscuros y claros, y las manchas difusas de los ángulos superiores acentúan por contraste la armonía geométrica de la composición.*

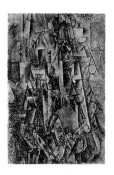

26. Pablo Picasso. *El poeta* - 1911. Fundación Peggy Guggenheim, Venecia. *Este lienzo es una variante del "hombre sentado" del período cubista. La paleta tiende a la monocromía, y el interés del pintor se centra en la construcción plástica de la figura, que queda plasmada en el lienzo como una maraña de volúmenes simplificados al máximo.*

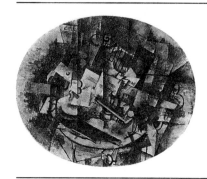

27. Georges Braque. *Nature morte sur une table* 1912. Galería Rosengart, Lucerna. *A partir de 1912, los cubistas comenzaron a pegar en el lienzo objetos heteróclitos, como hojas de periódicos, pedazos de tela, cartones ondulados, papeles pintados que imitaban mármol o madera, etc. Así nacieron los* papiers collés *y los* collages, *que acentuaban el carácter de objeto que los artistas atribuían a sus cuadros.*

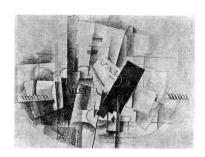

28. Georges Braque. *La table du musicien* - 1913. Kunstmuseum. Fundación Raoul La Roche, Basilea. *Los cubistas nunca negaron el objeto, sino que lo veían como un conjunto de relaciones espaciales. Este cuadro es muy representativo del cubismo sintético, en el que la composición se articula en planos amplios y más coloreados que en el período anterior.*

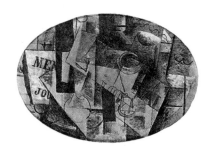

29. Georges Braque. *Verres et journal* - 1913. Colección particular. El empleo del collage *permite a los artistas introducir el color, el gran sacrificado por el movimiento cubista. Es un color abigarrado, autónomo, sólo vinculado al modelo y a la composición. Esa simbiosis de arte y vida, propiciada por el empleo de materiales dispares, está en la raíz de la gran línea objetual que caracteriza a buena parte de la pintura actual, desde el dadaísmo y el surrealismo hasta a las experiencias más recientes.*

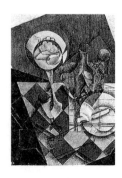

30. Juan Gris. *Naturaleza muerta con plato de fruta y botella de agua* - 1914. Rijksmuseum Kröller-Müller, Otterlo. *Gris, con una decidida voluntad de orden racional y de confianza en lo real, dibuja los objetos considerándolos desde distintos ángulos. En este lienzo aparecen colores más vivos que los habituales en el cubismo, colores que el pintor utiliza aplicando con finura los diferentes matices de un único tinte cromático.*

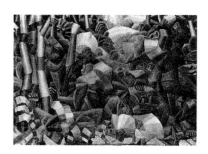

31. Frenand Léger. *Personnages nus dans un bois - 1909-1910. Rijksmuseum Kröller-Müller, Otterlo. En este lienzo, troncos y cuerpos parecen hechos de una misma sustancia. Apollinaire escribió sobre él: "Los leñadores llevan las marcas que sus hachazos han dejado en los árboles. El color todo está impregnado por esa luz verdosa y profunda que desciende del follaje".*

32. Fernand Léger. *Femme en bleu - 1912. Kunstmuseum, Basilea. Este cuadro fue uno de los que más escándalo causaron en el Salón de Otoño de 1912. El arte de Léger da a los volúmenes y al color una forma límpida y absoluta. El pintor trataba de representar en un gesto, en una imagen la energía que sacude y funde las cosas.*

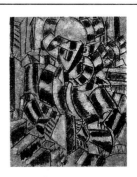

33. Fernand Léger. *Femme en rouge et vert - 1912, Museo Nacional de Arte Moderno, París. Una gama cromática limitada, un trazo vigoroso y esencial: esos son los componentes de estas figuras dinámicas y complejas. Léger, hombre apasionado por las máquinas, veía en ellas el "funcionamiento de la realidad".*

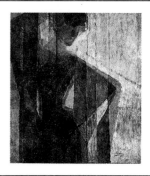

34. Frantisek Kupka. *Plans par couleurs - 1910-1911. Museo Nacional de Arte Moderno, París. Este cuadro es representativo de un Kupka que se encontraba ya en el umbral de la abstracción, en un momento de equilibrio perfecto entre su formación juvenil y sus posteriores adquisiciones pictóricas. La gama cromática acusa la influencia del modernismo, y la violencia de los contrastes nos remite a los* fauves. *En la composición falta el rigor del cubismo puro: los colores son luminosos y transparentes, y la imagen resulta evanescente.*

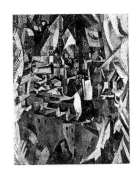

35. Robert Delaunay. *La ville - 1910. Museo Nacional de Arte Moderno, París. Delaunay perternecía al grupo de jóvenes que se alinearon junto a los cubistas ortodoxos. En este cuadro hay una referencia evidente a la descomposición de los planos propia del cubismo; al tiempo, la luminosidad del color y el ritmo dinámico de la composición aparecen como elementos totalmente nuevos y originales, en una construcción de formas abstractas y colores no naturales.*

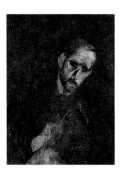

36. Jacques Villon. *Portrait de Raymond Duchamp-Villon* - 1911. Museo Nacional de Arte Moderno, París. *Villon se sumó al cubismo de una forma peculiar. Su primera aproximación al movimiento fue este retrato de su hermano, para el que emplea únicamente la gama de los ocres y los marrones para plasmar plásticamente el movimiento. Villon y su grupo, "La Sección Áurea", cuestionaron los costados demasiado estáticos del cubismo: para ellos, la descomposición del objeto en planos debía dar dinamismo al cuadro.*

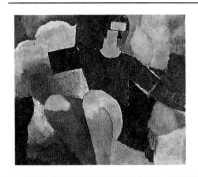

37. Roger de La Fresnaye. *Le rameur* - 1912. Musée de l'Annonciade, Saint-Tropez. *También miembro de "La Sección Áurea", La Fresnaye se adhirió al cubismo en 1912. Era un pintor que propendía por temperamento a una representación realista del hombre y de las cosas, sintetizada plásticamente en amplios planos, armónicos y luminosos. Su visión es a un tiempo lírica y monumental, y sus obras se caracterizan por la vigorosa estructura de la composición.*

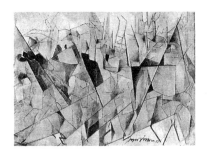

38. Jacques Villon. *Soldats en marche* - 1913. Colección particular. *Tal vez el estímulo que representaban el futurismo y la obra de su hermano, Marcel Duchamp, indujeron a Villon a pintar simultáneamente las figuras y el paisaje. La asociación de todas las imágenes suscitadas por la emoción, fuera de todo vínculo espacial o temporal, era una nueva incitación para evitar cierto esquematismo que se insinuaba en los iniciadores del cubismo.*

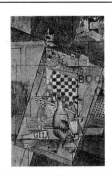

39. Louis Marcoussis. *Nature morte au damier* - 1912. Museo Nacional de Arte Moderno, París. *Pintado en la época del cubismo analítico, este cuadro se caracteriza por sus volúmenes simples. Los objetos dispersos en la mesa perfectamente rectangular no guardan relación con las geometrías cubistas, y dan al lienzo un aspecto más realista que los bodegones de otros pintores del movimiento. La impresión de deslizamiento de los objetos se debe a la disociación objeto/entorno. El color es austero, como en el Picasso de la misma época.*

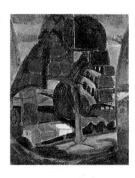

40. Henri La Fauconnier. *Paysage de Meulan Hardricourt* - 1912. Gemeentemuseum. Colección Haags, La Haya. *La Fauconnier, pintor sólido y austero, se unió al movimiento cubista en 1910. A partir de 1912, se manifiesta en su obra un interés nuevo y profundo por el problema del ritmo y de la simultaneidad. El dinamismo de la composición no concuerda con las severas construcciones plásticas de los cubistas ortodoxos; la reiteración de las líneas oblicuas que surcan la tela es un intento de traducir plásticamente el movimiento.*

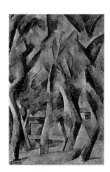

41. André Lhote. *Les arbres* - 1914. Museo de El Havre. *En 1911, Lhote se dedicó a ciertas exploraciones plásticas que le condujeron al cubismo por la vía de "La Sección Áurea". En realidad, el pintor no asimiló sino los aspectos más epidérmicos del cubismo, de los que se sirvió para elaborar un nuevo academicismo moldeado sobre los gustos del momento.*

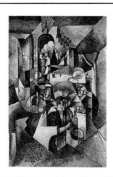

42. Albert Gleizes. *Femmes qui cousent* - 1913. Rjksmuseum Kröller-Müller, Otterlo. *Gleizes se orientó hacia el cubismo en 1906, y entró a formar parte de "La Sección Áurea" en 1911. Muy interesado por el problema de la representación plástica del movimiento, pinta sus cuadros articulando los planos en unas composiciones complejas de elaborada estructura. Su ideal artístico, que no supo plasmar con éxito sobre la tela, era la construcción, la arquitectura del cuadro.*

43. Jean Metzinger. *Femme à l'éventail* - 1913. The Solomon R. Guggenheim Museum, Nueva York. *Metzinger adoptó la estética cubista en 1908. En 1912 publicó con Albert Gleizes* Du cubisme, *primer tratado teórico sobre el cubismo escrito por pintores miembros del movimiento. Influido por Braque y Picasso, se alineó modestamente junto a Juan Gris, pero, desprovisto de la fuerza de Gleizes, su arte nunca opasó de ser mediocre.*

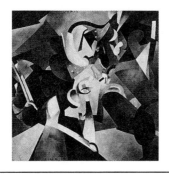

44. Francis Pibabia. *Udnie, jeune fille américaine ou la Danse* - 1913. Museo Nacional de Arte Moderno, París. *Picabia pintó este cuadro a la vuelta de un viaje por los Estados Unidos. Sus protagonistas son los engranajes y las diferentes piezas de un motor, representados como un torbellino dinámico que apenas permite reconocer sus partes. El título del cuadro, que se refiere a una joven norteamericana, es una irónica alusión del artista a la industialización de la vida en los Estados Unidos.*

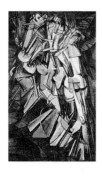

45. Marcel Duchamp. *Nu descendant un escalier nº 3* - 1916. Museum of Art, The Louise and Walter Arensberg Collection, Filadelfia. *Duchamp se sirve de los análisis cubistas para representar las imágenes sucesivas de una silueta bajando una escalera. Opuestamente a Picasso y a Braque, que emplean la descomposición para recrear en el lienzo la forma y el volumen, Duchamp multiplica y funde las formas en una sucesión simultánea. El resultado no es ya la reconstrucción plástica de la imagen, sino la expresión plástica del movimiento.*

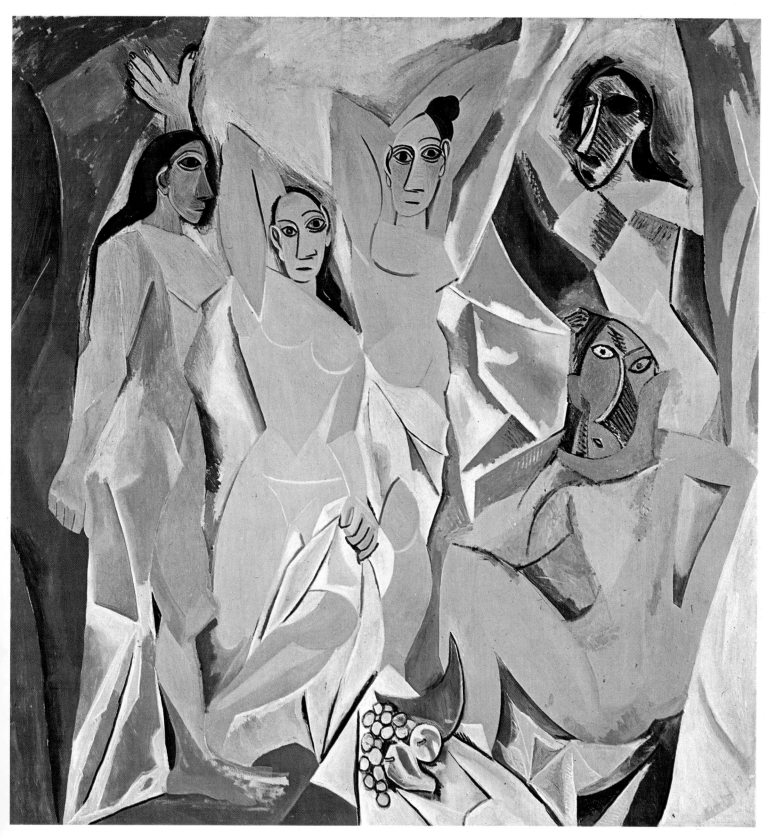

1. Pablo Picasso. *Les demoiselles d'Avignon* - 1907. The Museum of Modern Art, Nueva York

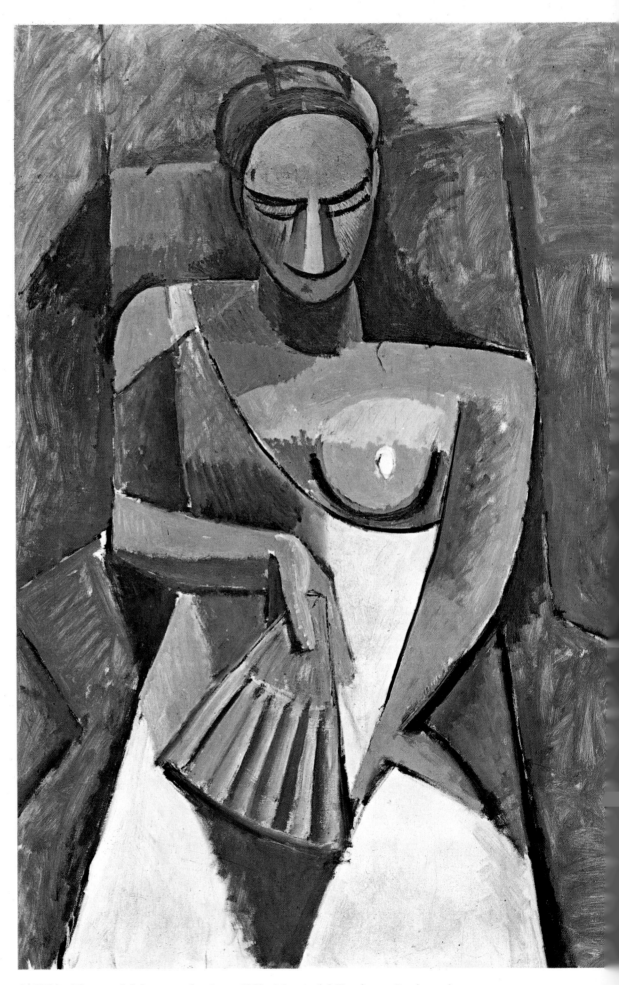

2. Pablo Picasso. *Mujer con abanico* - 1908. Museo del Ermitage, Leningrado

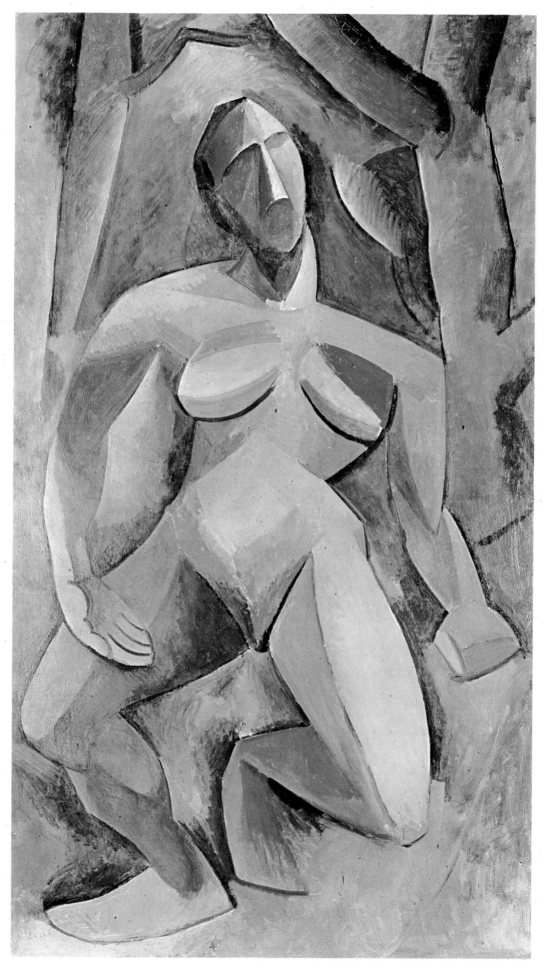

3. Pablo Picasso. *Desnudo en el bosque* - 1908. Museo del Ermitage, Leningrado

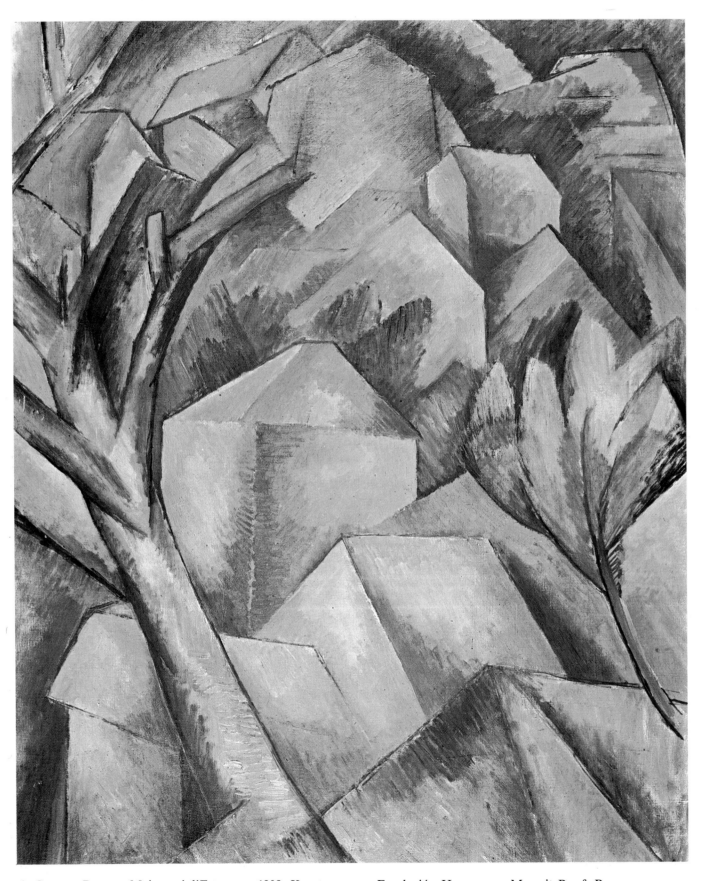

4. Georges Braque. Maisons à l'Estaque - 1908. Kunstmuseum. Fundación Hermann y Margrit Rupf, Berna

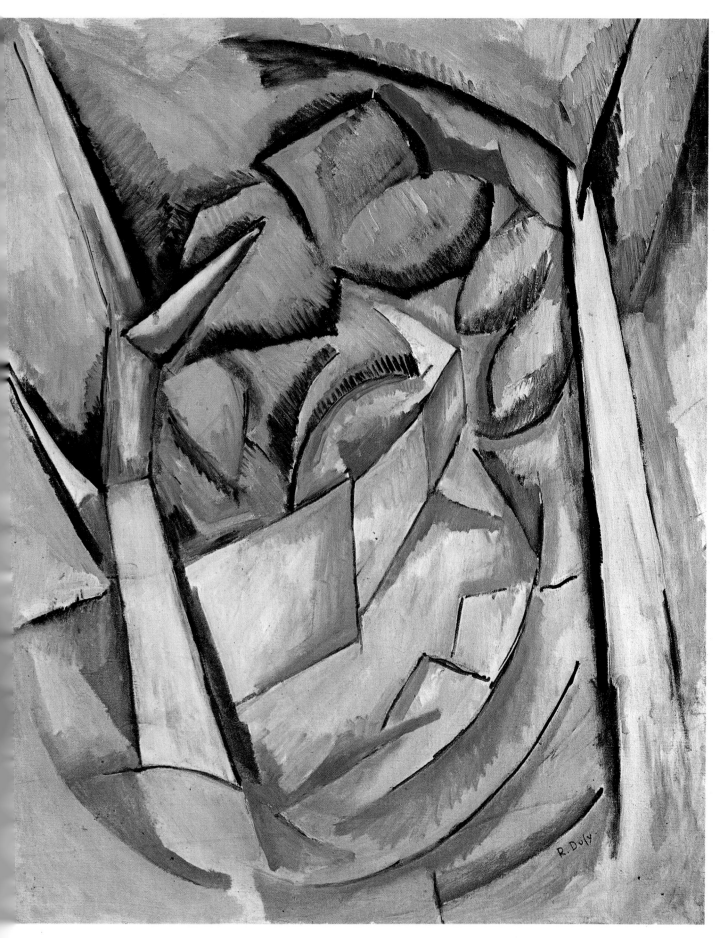

5. Raoul Dufy. *Paysage à l'Estaque* - 1908. Colección particular

6. Pablo Picasso. *Frutero con peras* - 1908. Museo del Ermitage, Leningrado

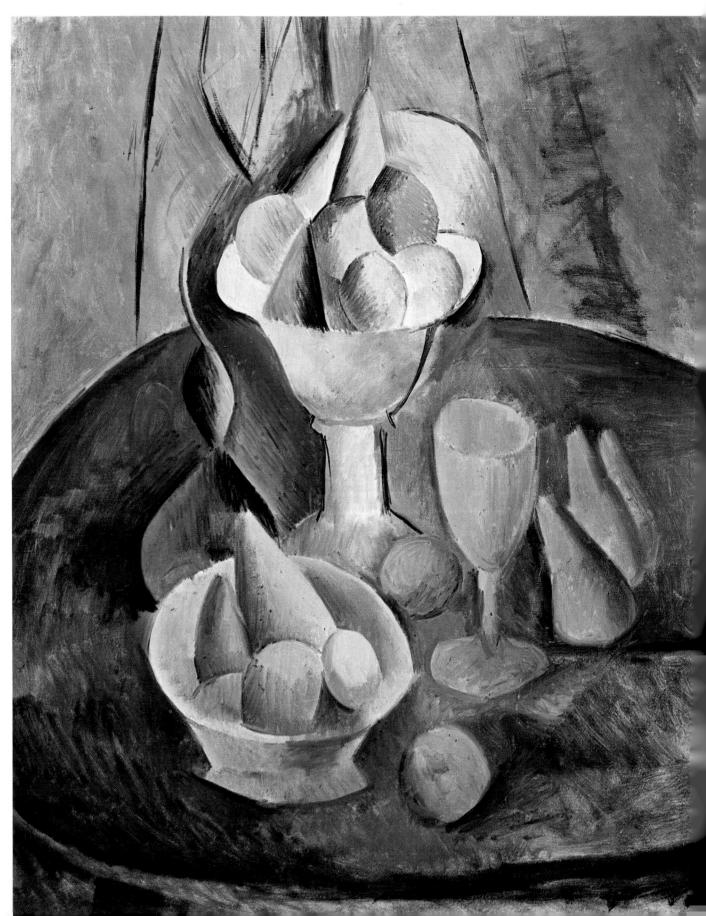

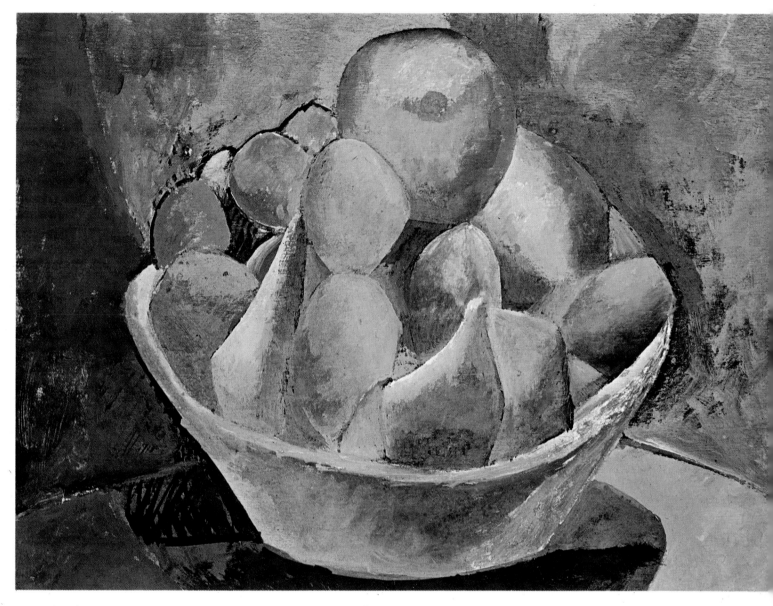

7. Pablo Picasso. *Frutero y frutas* - 1908. Kunstmuseum, Basilea

8. Pablo Picasso. *Panes y frutero con fruta en una mesa* - 1908.
Kunstmuseum, Basilea

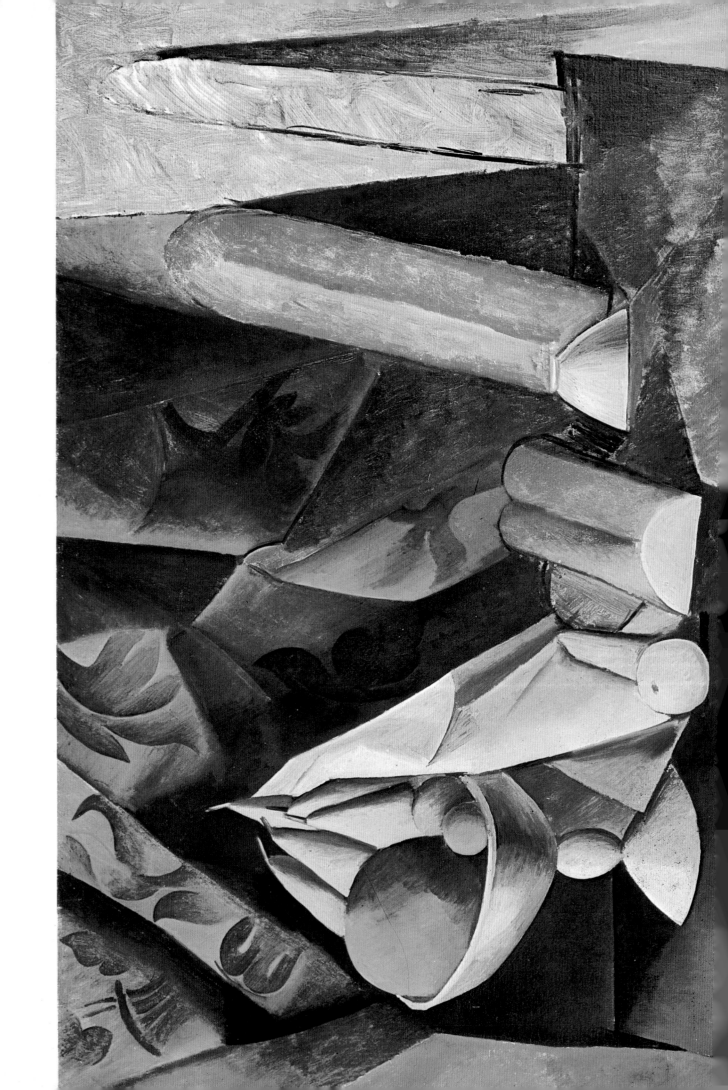

9. Georges Braque. *Nature morte à la coupe à fruits* - 1908-1909. Nationalmuseum, Estocolmo

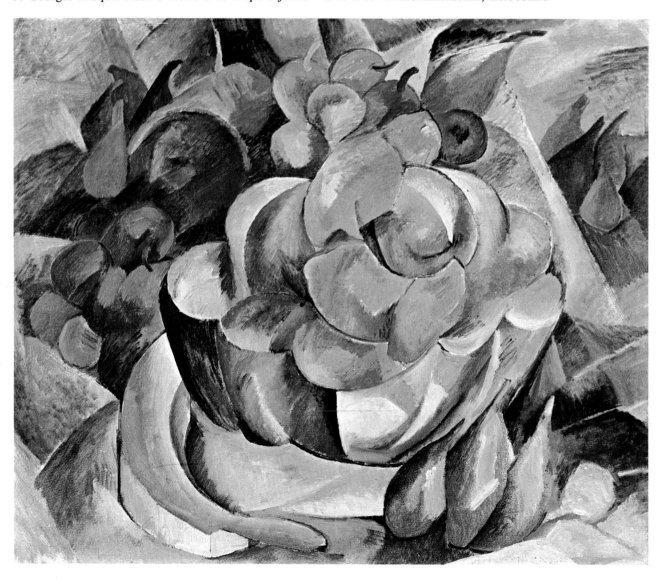

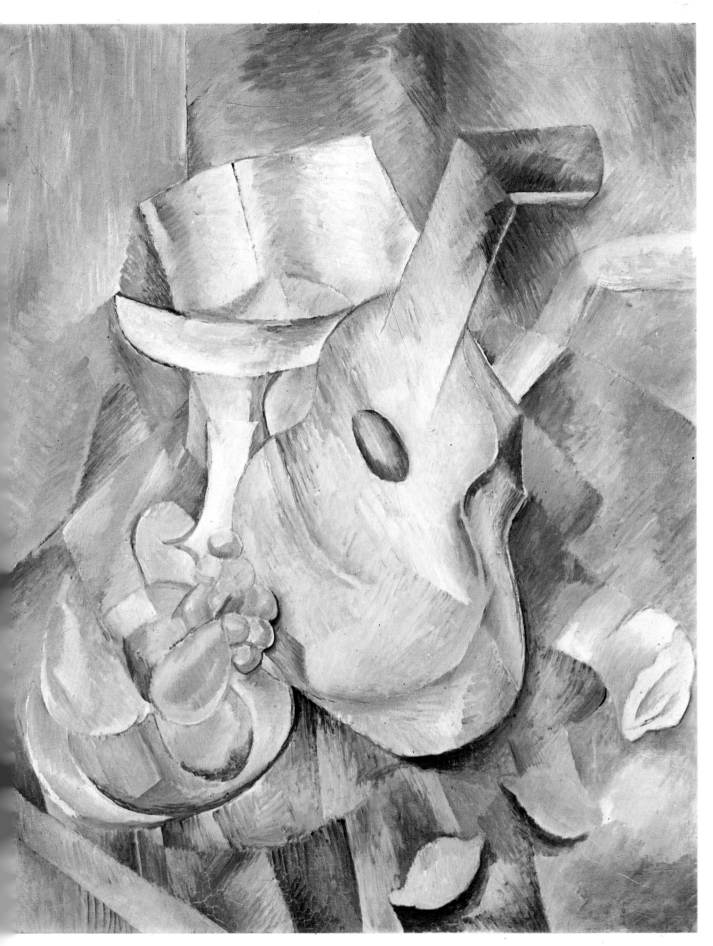

10. Georges Braque. *Guitare et compotier* - 1909.
Kunstmuseum. Fundación Hermann y Margrit Rupf, Berna

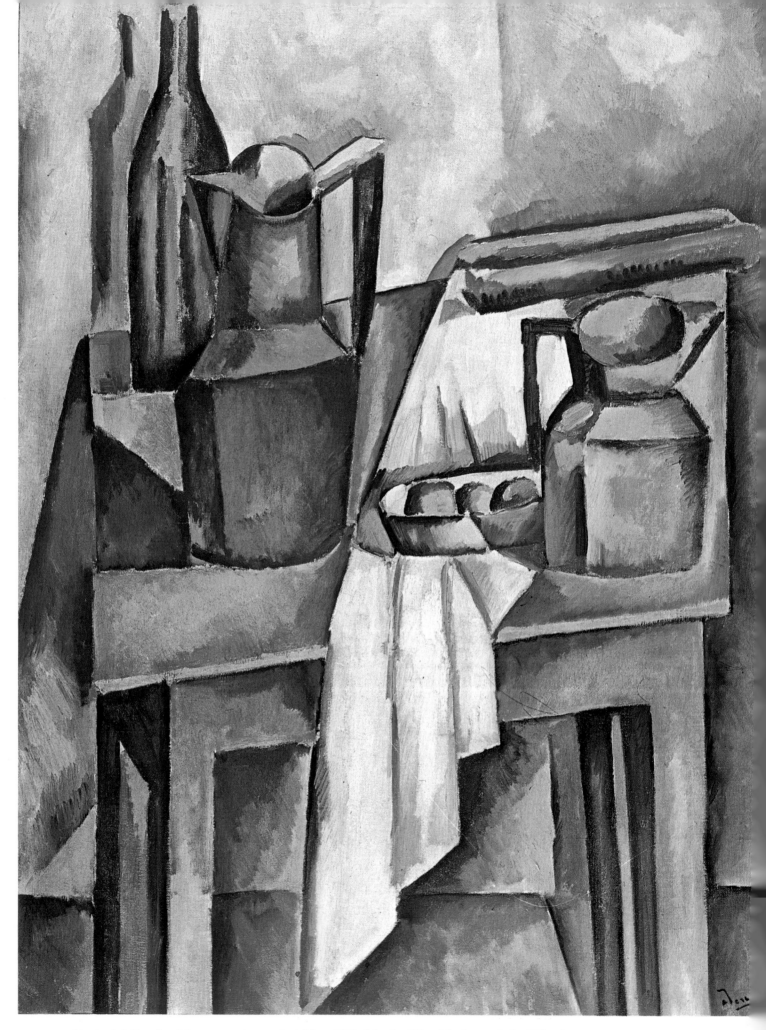

11. André Derain. *Nature morte sur la table* - 1910. Musée d'Art Moderne de la Ville de Paris

12. Raoul Dufy. *Usine à l'Estaque* - 1908. Colección particular

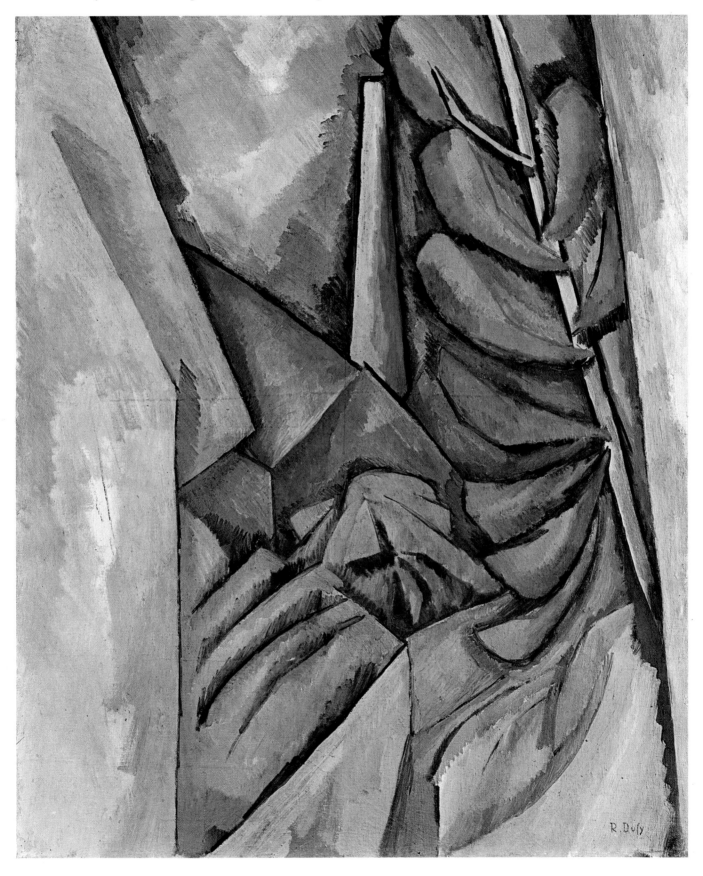

13. Pablo Picasso. *Mujer con mandolina* - 1909. Museo del Ermitage, Leningrado

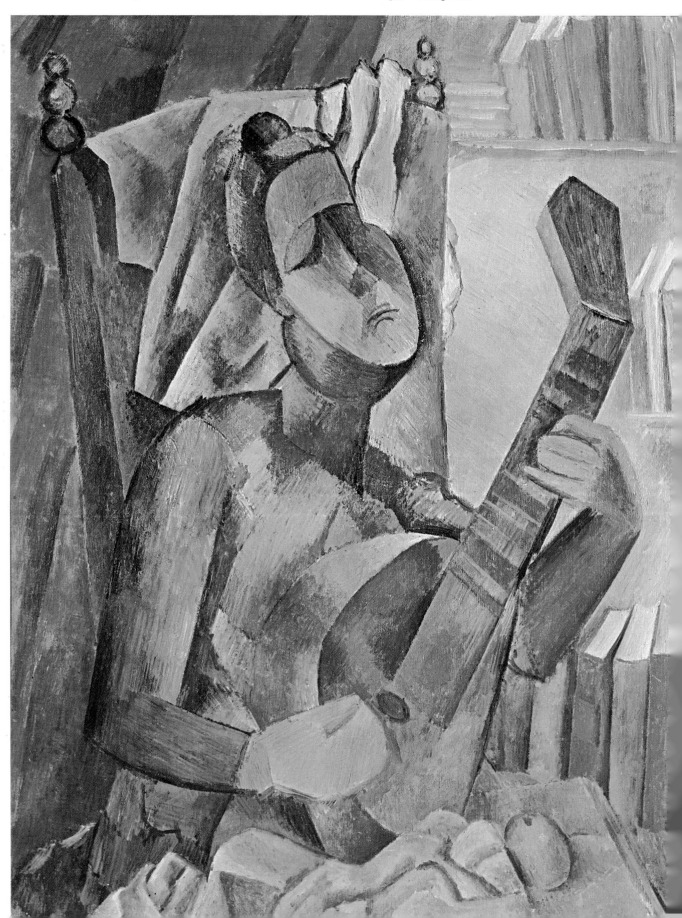

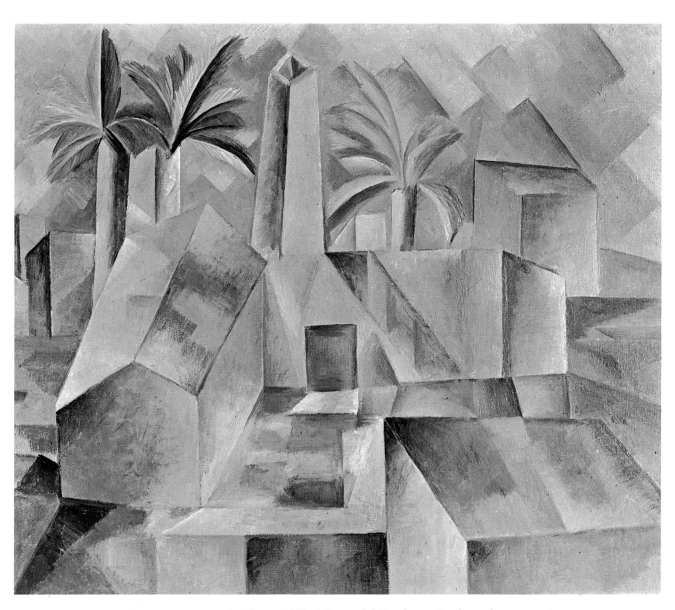

14. Pablo Picasso. *Fábrica en Horta de Ebro* - 1909. Museo del Ermitage, Leningrado

15. Pablo Picasso. *Desnudo sentado* - 1909. The Tate Gallery, Londres

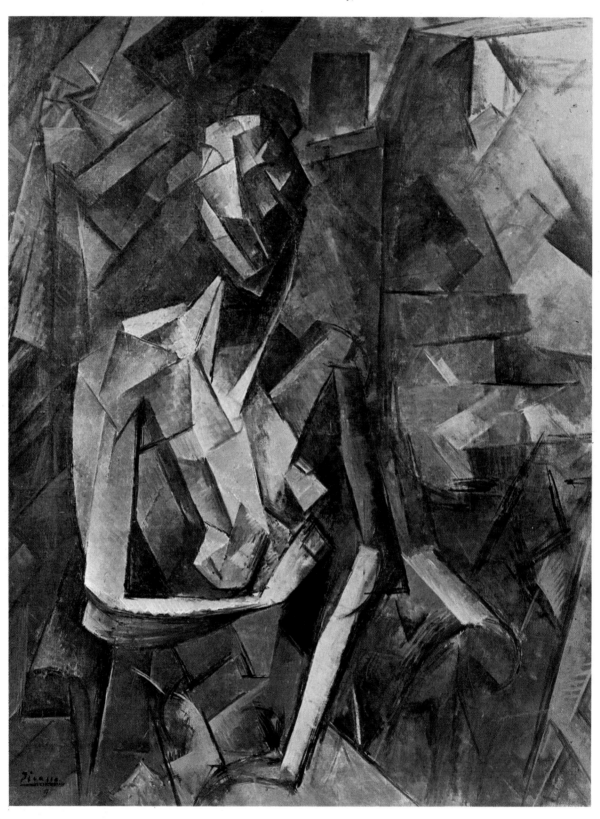

16. Pablo Picasso. *Retrato de D. H. Kahnweiler* - 1910.
The Art Institute of Chicago.
Donación de Mrs. Gilbert W. Chapman, Ghicago

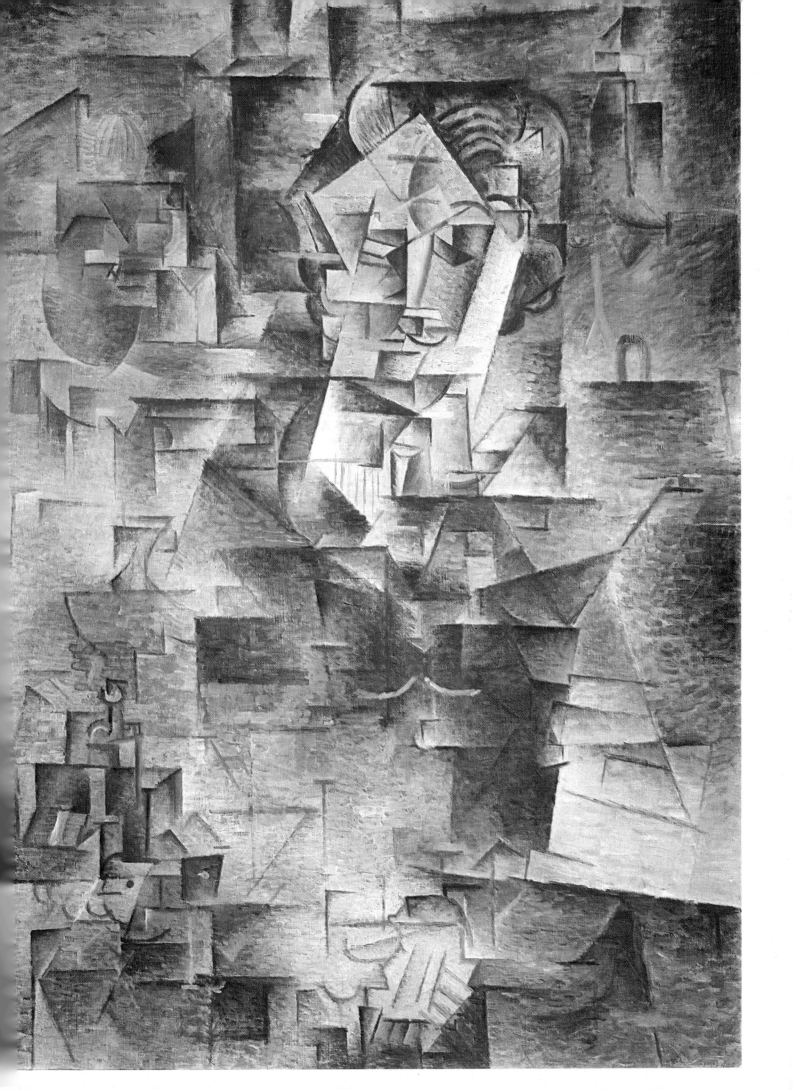

17. Pablo Picasso. *Retrato de Ambroise Vollard.* - 1909-1910. Museo Pushkin, Moscú

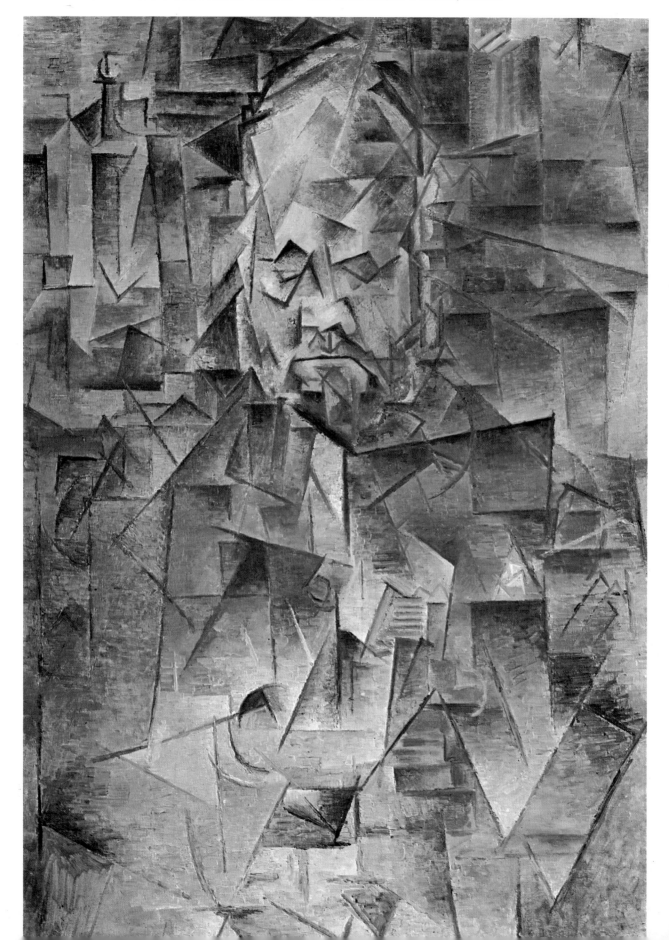

18. Pablo Picasso. *El acordeonista* - 1911. The Solomon R. Guggenheim Museum, Nueva York

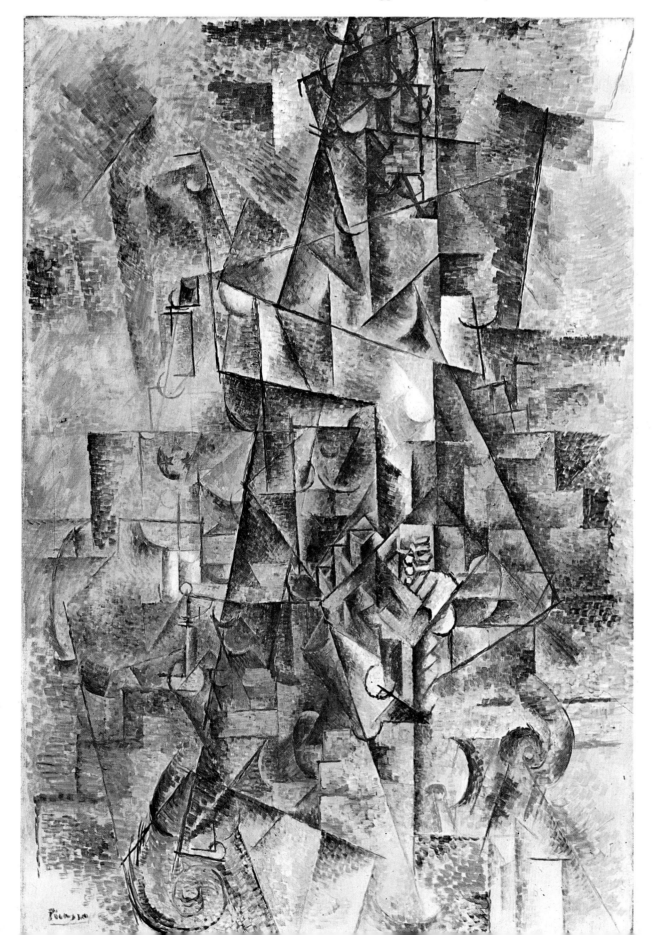

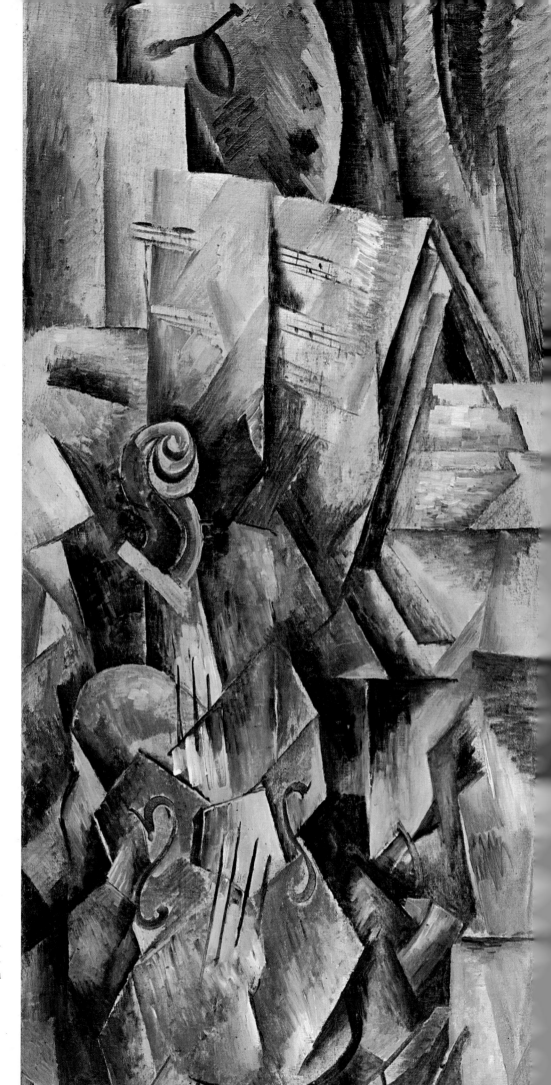

19. Georges Braque.
Violon et palette - 1911.
The Solomon R. Guggenheim
Museum, Nueva York

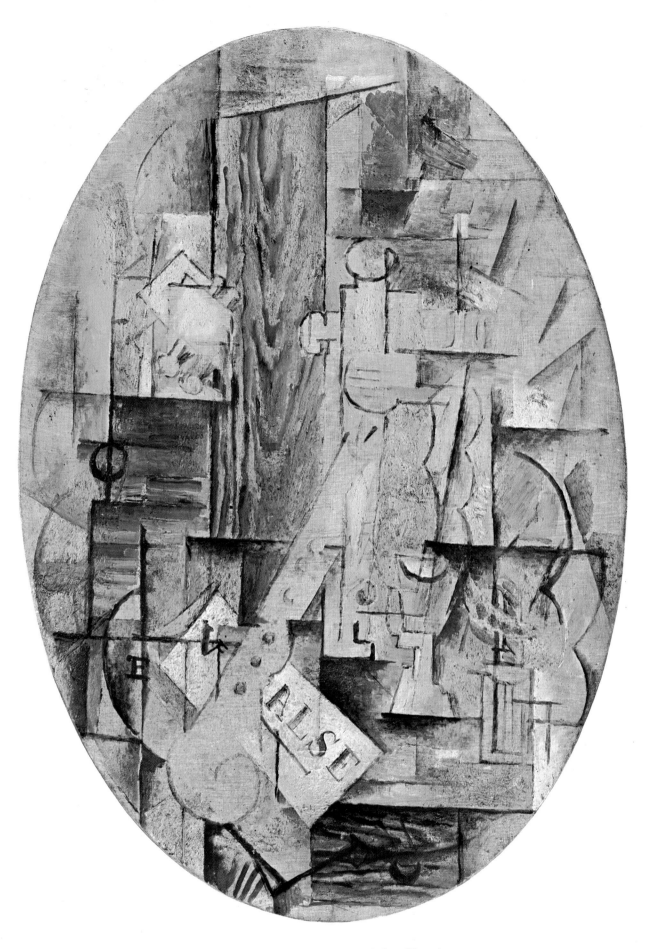

20. Georges Braque. *Valse* - 1912. Fundación Peggy Guggenheim, Venecia

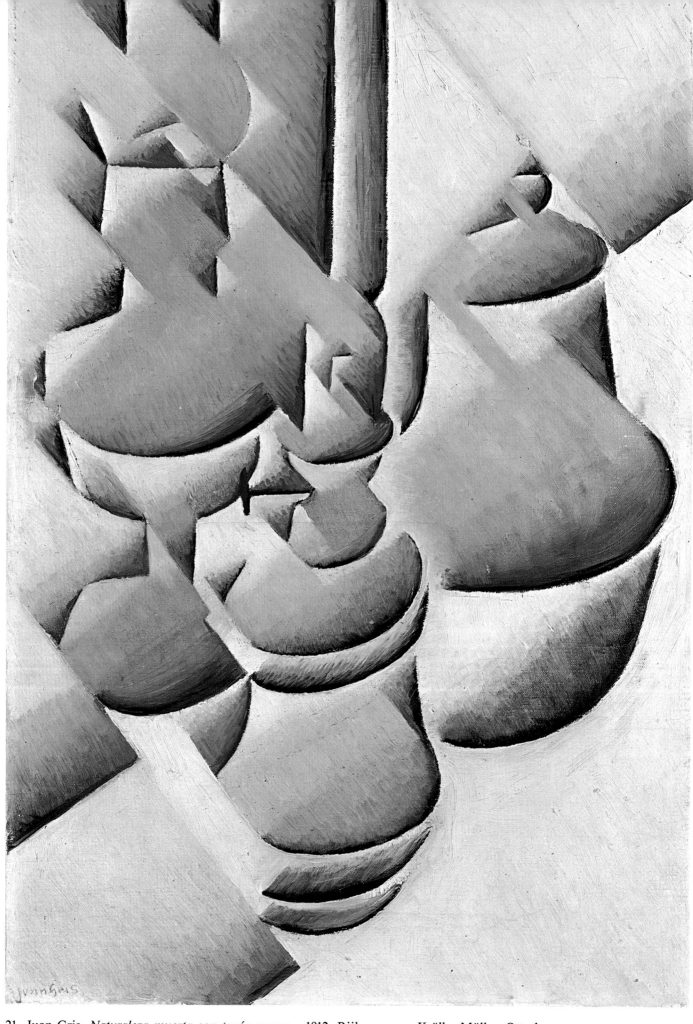

21. Juan Gris. *Naturaleza muerta con tazón y vaso* - 1912. Rijksmuseum Kröller-Müller, Otterlo

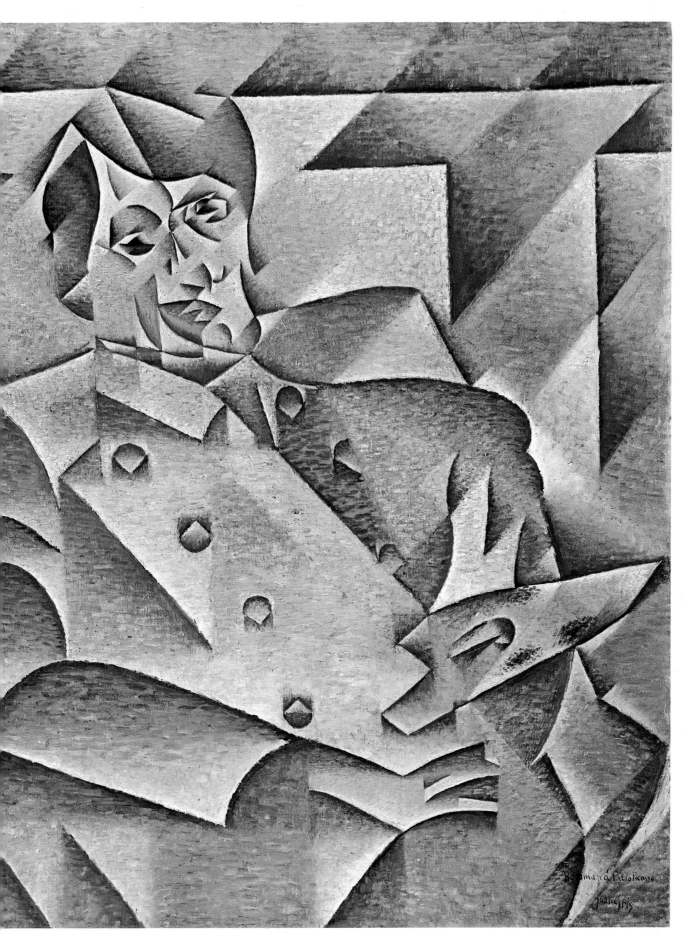

22. Juan Gris. *Homenaje a Picasso* - 1912. The Art Institute of Chicago

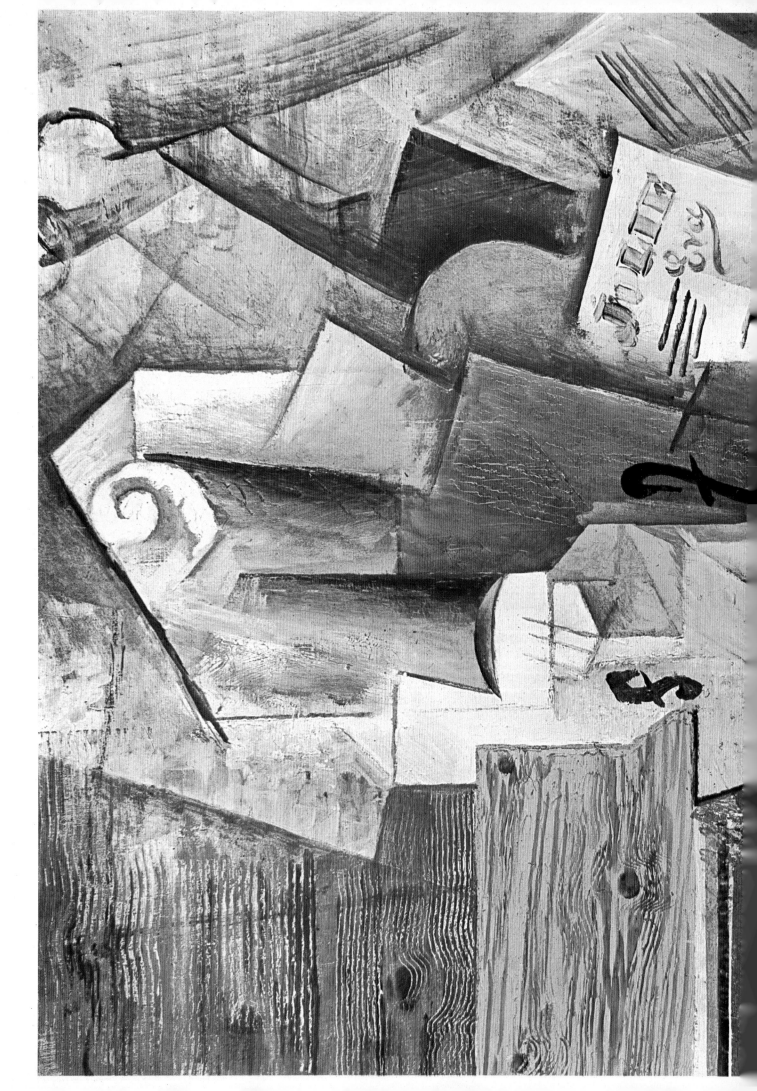

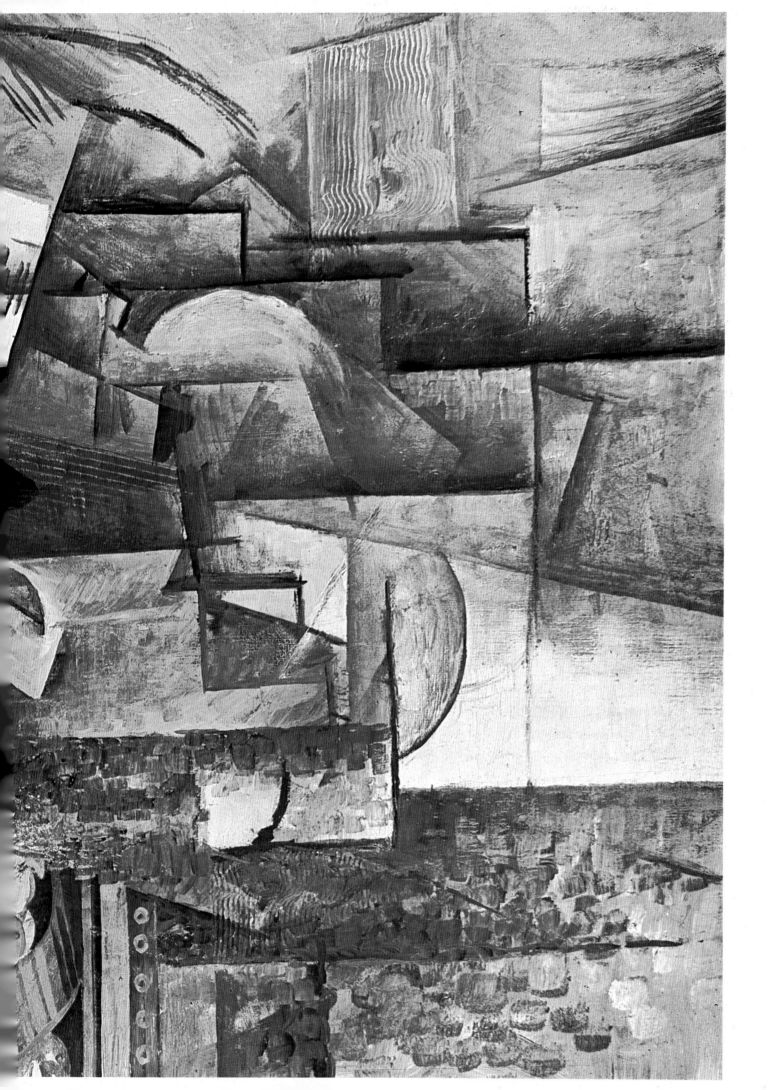

23. Pablo Picasso. *El violín (Jolie Eva)* - 1912. Staatsgalerie, Stuttgart

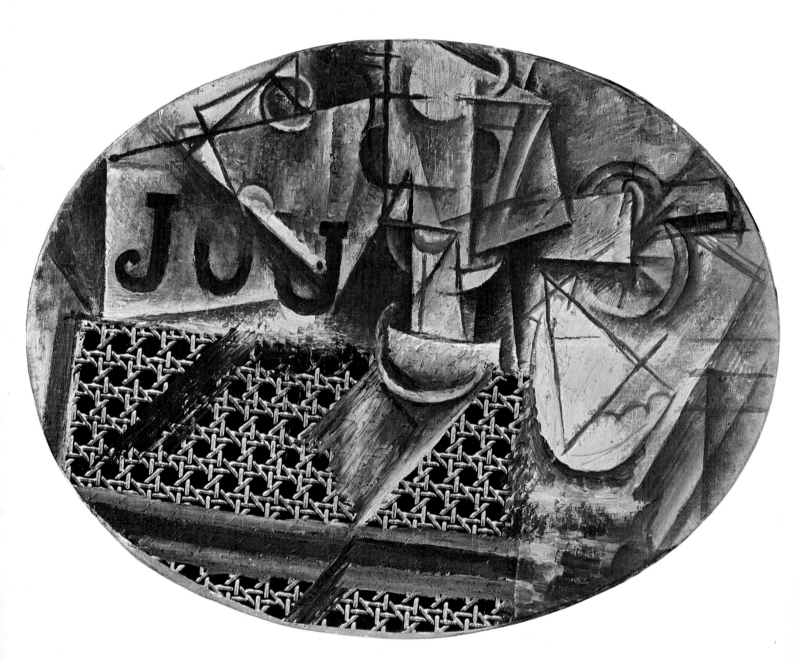

24. Pablo Picasso. *Naturaleza muerta con silla de paja* - 1912. Colección particular

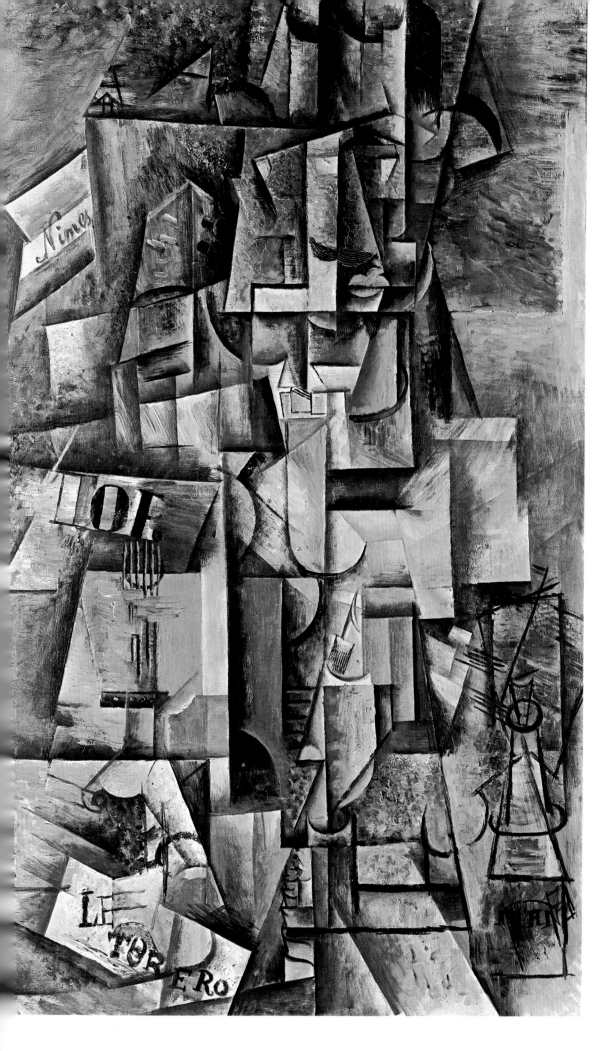

25. Pablo Picasso.
El torero - 1912.
Kunstmuseum, Basilea
(foto, Hinz)

26. Pablo Picasso. *El poeta* - 1911. Fundación Peggy Guggenheim, Venecia

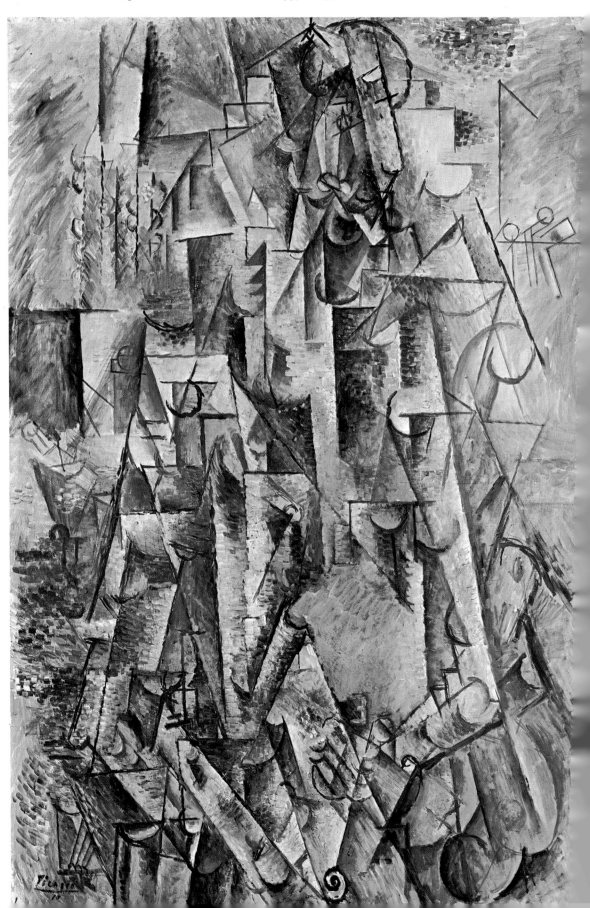

27. Georges Braque. *Nature morte sur une table* - 1912. Galería Rosengart, Lucerna

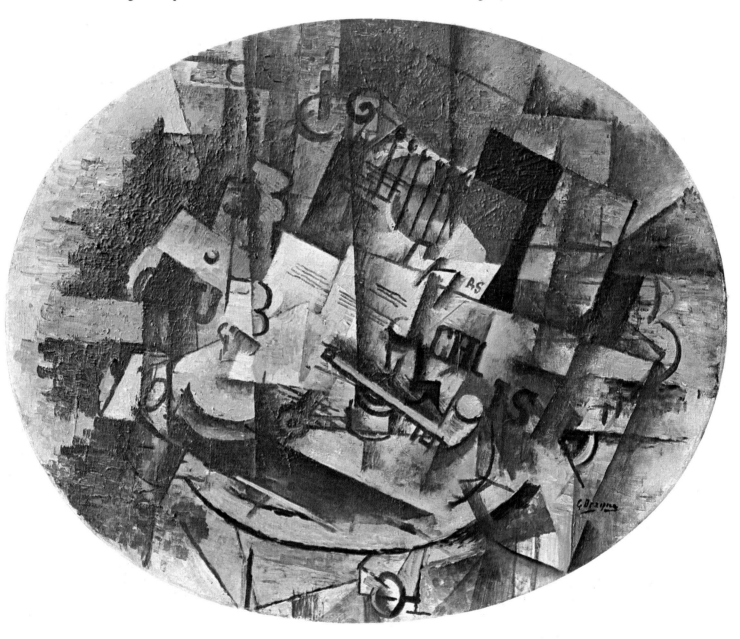

28. Georges Braque. *La table du musicien* - 1913. Kustmuseum. Fundación Raoul La Roche, Basilea

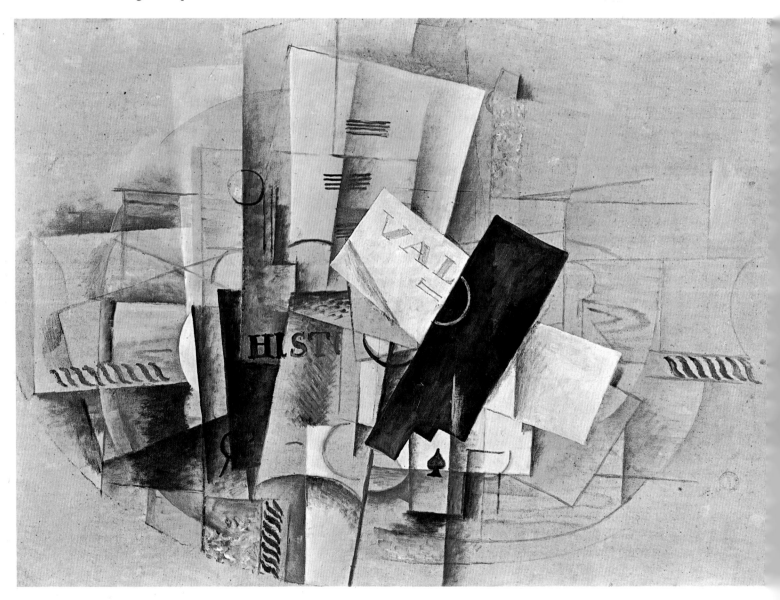

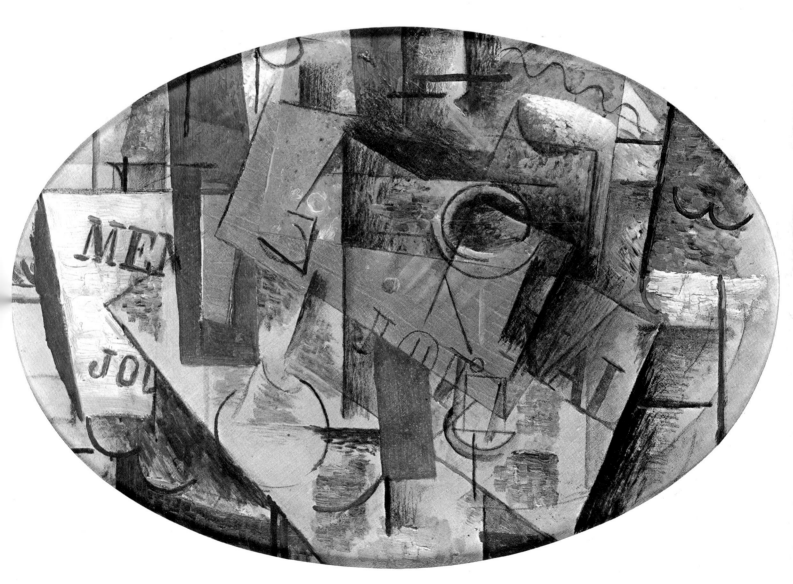

29. Georges Braque. *Verres et journal* - 1913. Colección particular

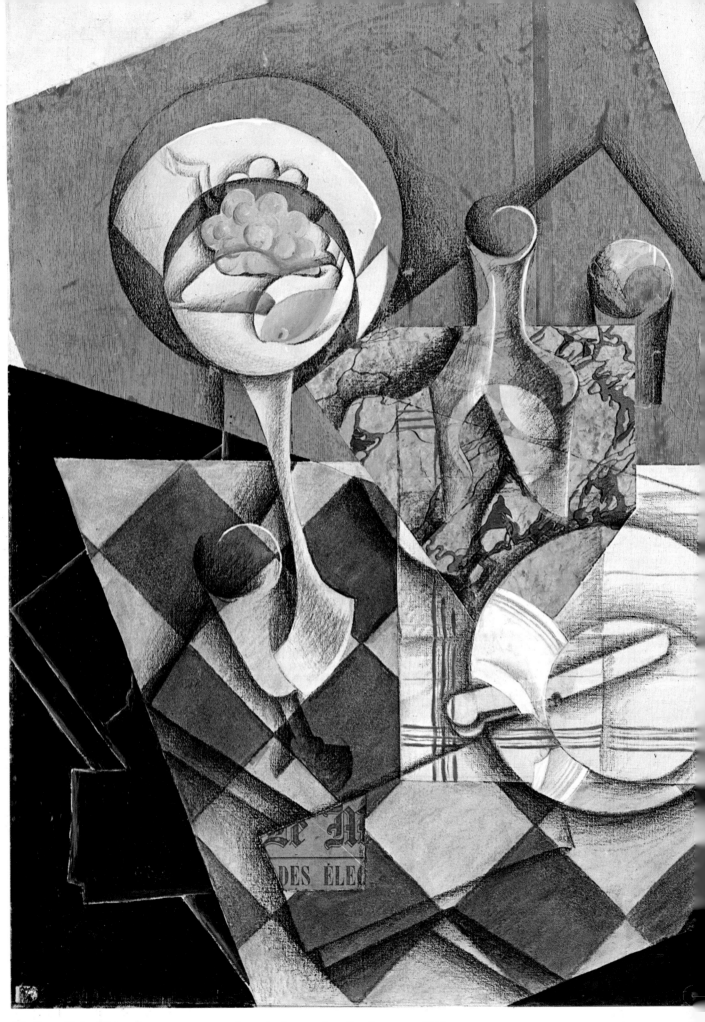

30. Juan Gris. *Naturaleza muerta con plato de fruta y botella de agua* - 1914.
 Rijksmuseum Kröller-Müller, Otterlo

31. Fernand Léger. *Personnages nus dans un bois* - 1909-1910. Rijksmuseum Kröller-Müller, Otterlo

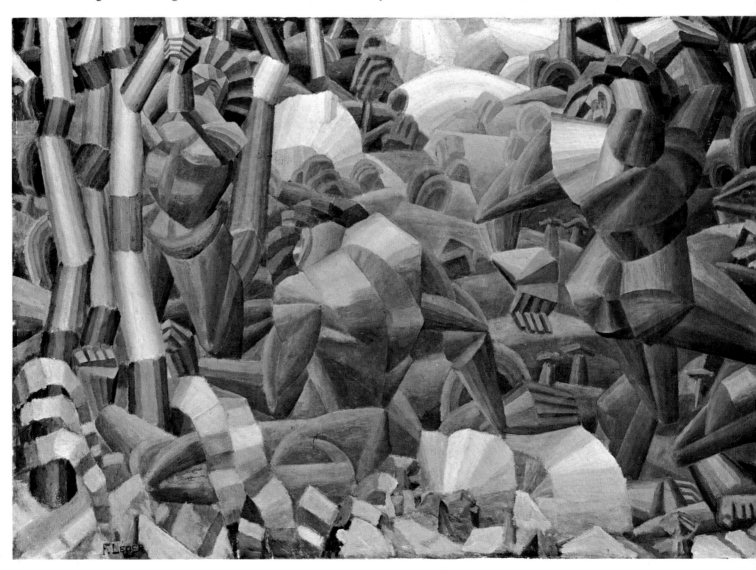

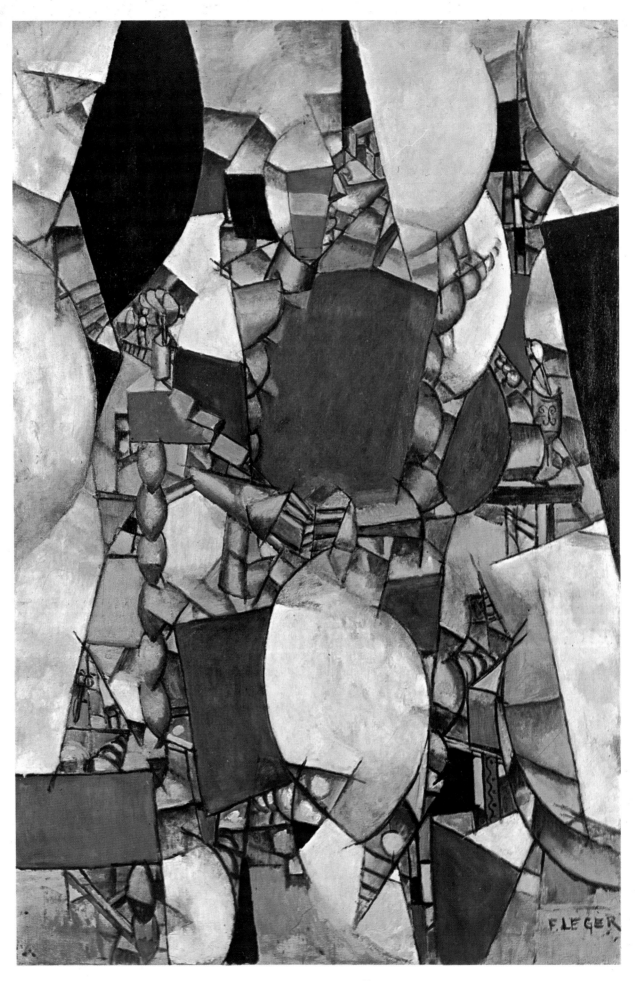

32. Fernand Léger. *Femme en bleu* - 1912. Kunstmuseum, Basilea

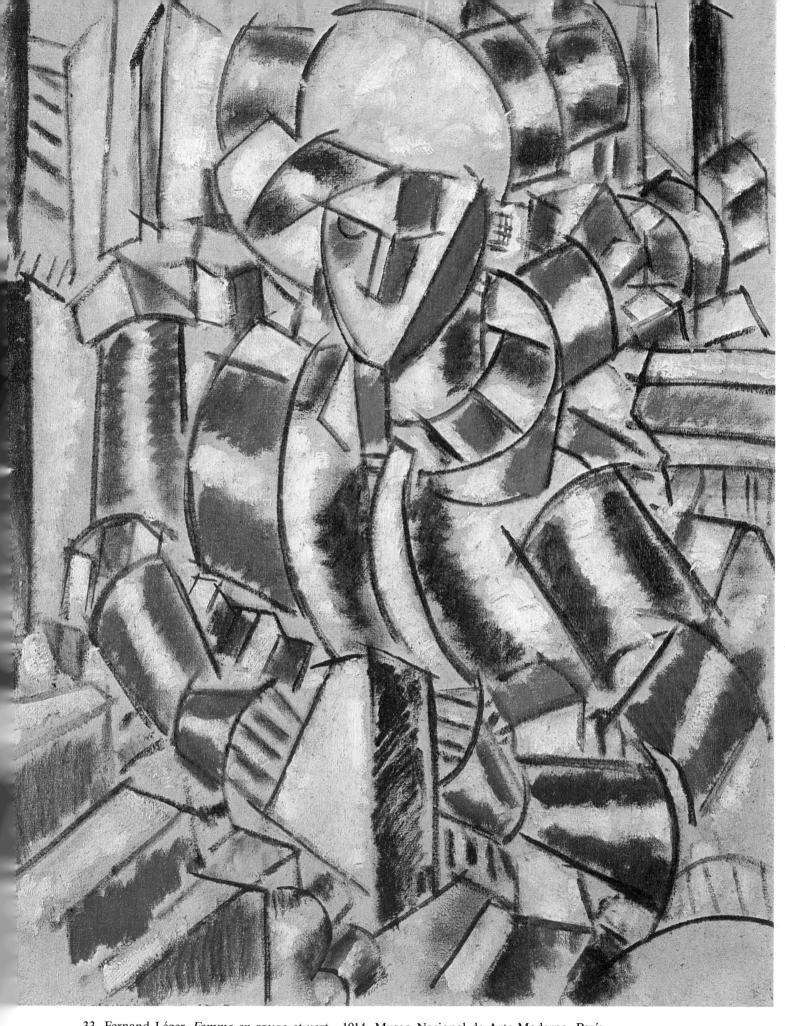

33. Fernand Léger. *Femme en rouge et vert* - 1914. Museo Nacional de Arte Moderno, París

34. Frantisek Kupka. *Plans par couleurs* - 1910-1911. Museo Nacional de Arte Moderno, París

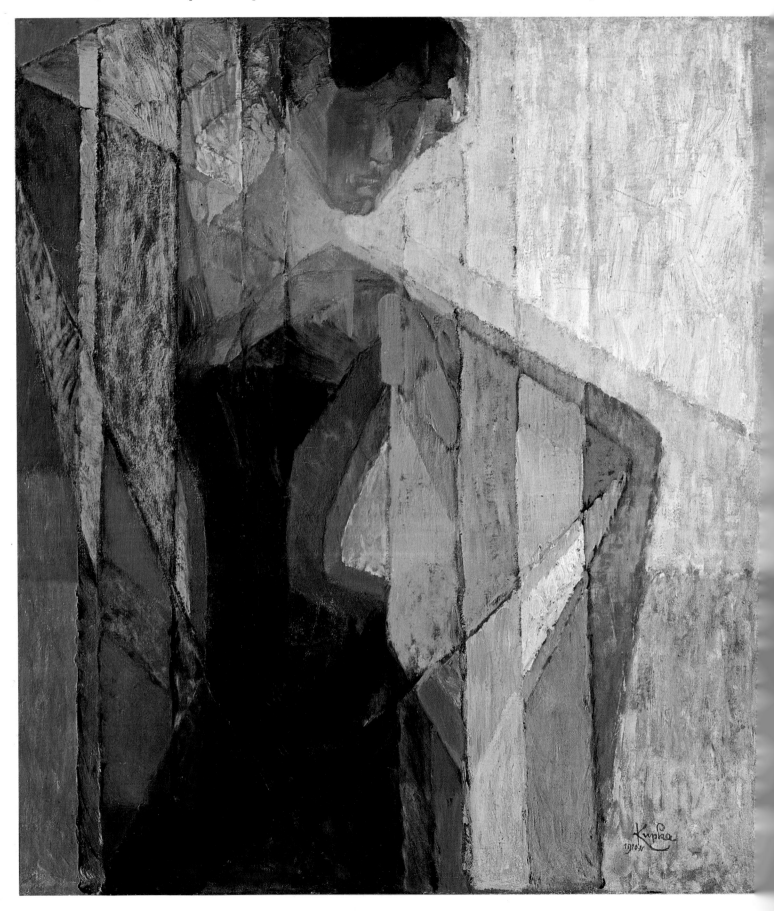

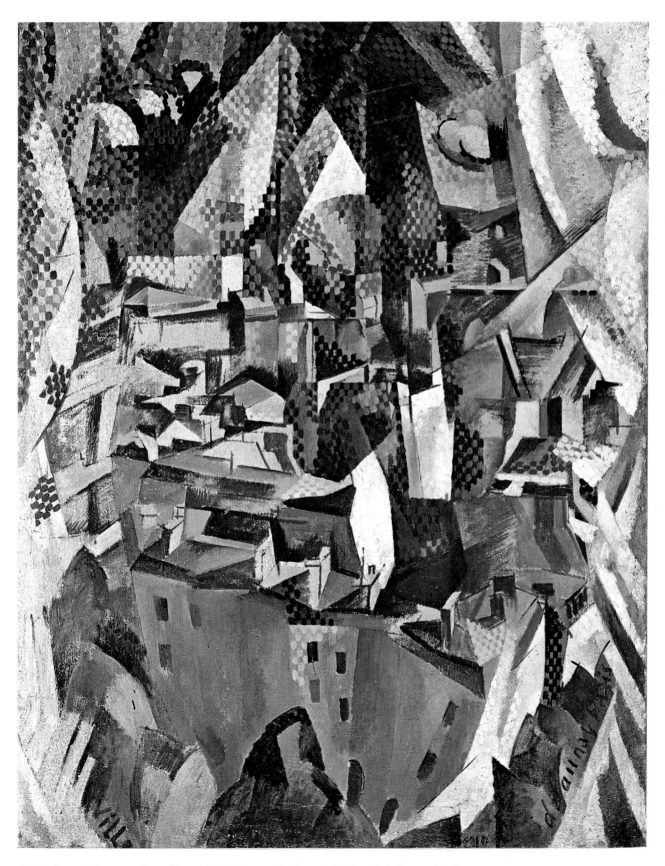

35. Robert Delaunay. *La ville* - 1910. Museo Nacional de Arte Moderno, París

36. Jacques Villon. *Portrait de Raymond Duchamp-Villon* - Museo Nacional de Arte Moderno, París

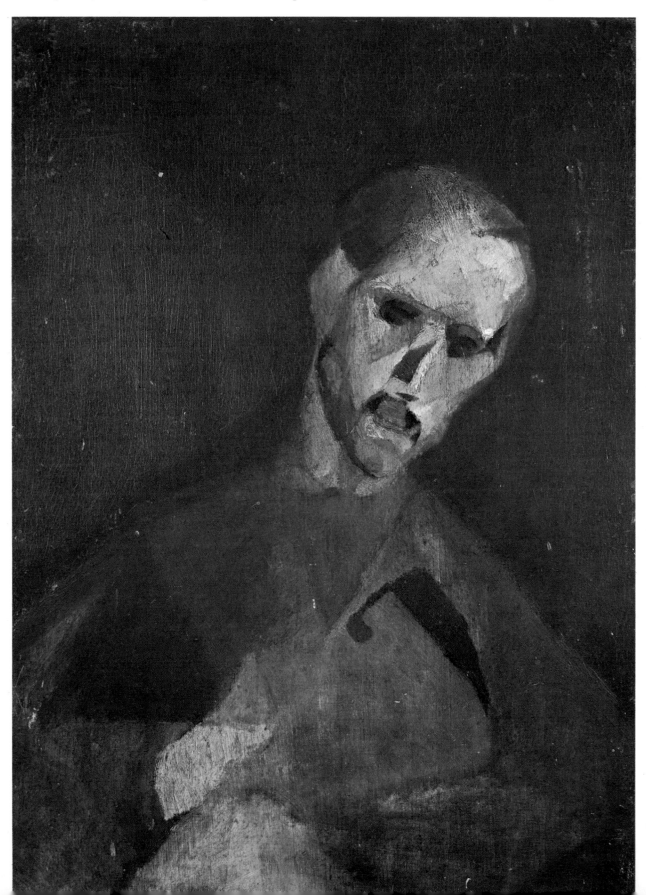

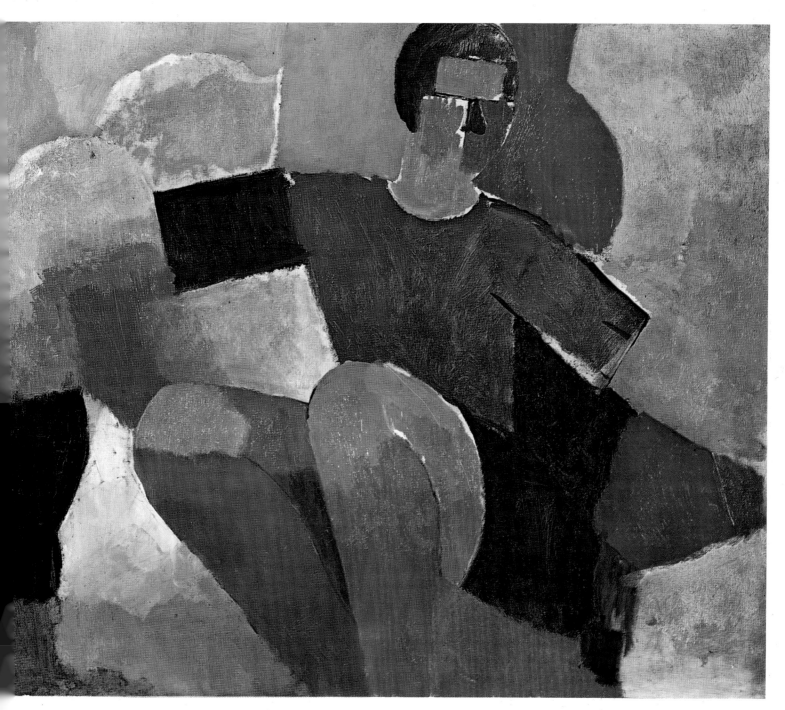

37. Roger de La Fresnaye. *Le rameur* - 1912. Musée de l'Annonciade, Saint-Tropez

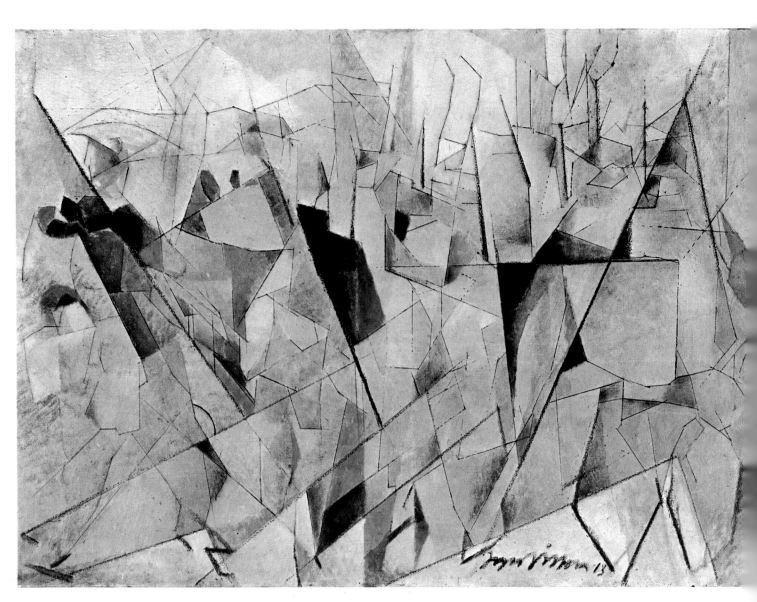

38. Jacques Villon. *Soldats en marche* - 1913. Colección particular

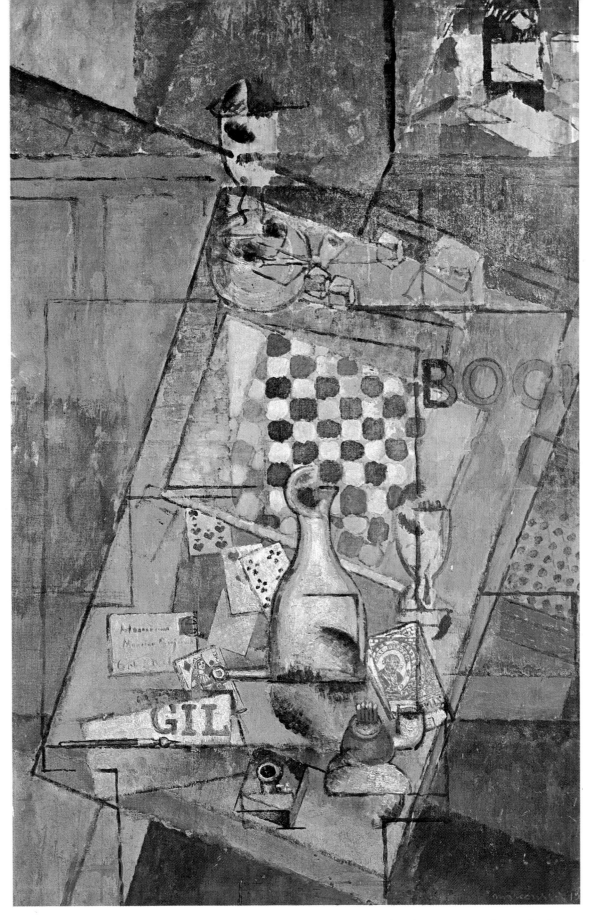

39. Louis Marcoussis. *Nature morte au damier* - 1912. Museo Nacional de Arte Moderno, París

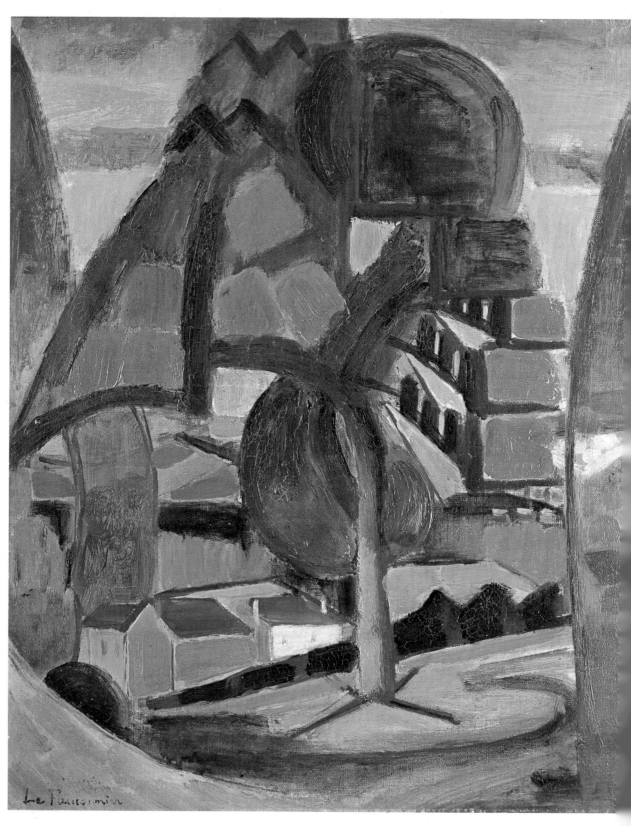

40. Henri La Fauconnier. *Paysage de Meulan Hardricourt* - 1912.
Gemeentemuseum. Colección Haags, La Haya

41. André Lhote. *Les arbres* - 1914. Museo de El Havre

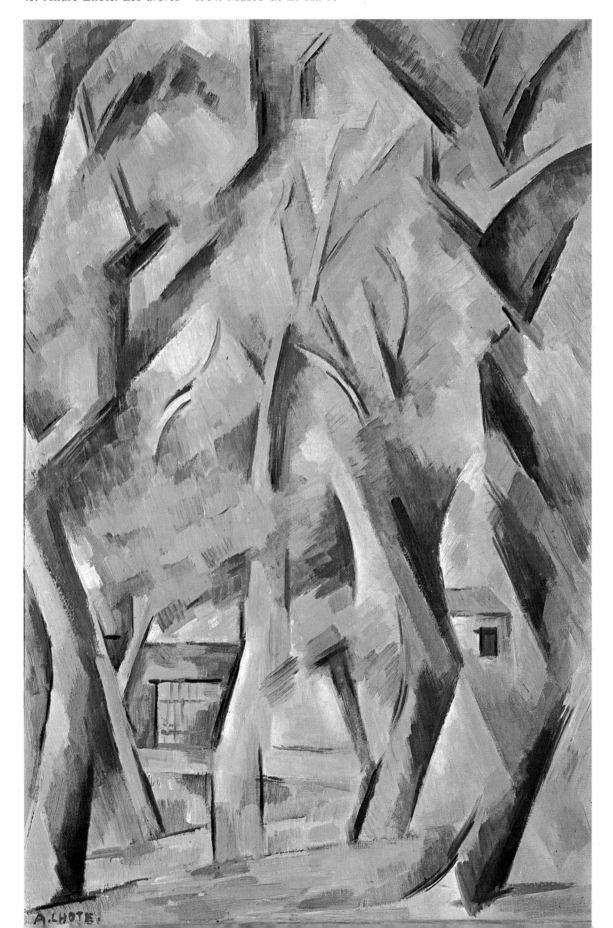

42. Albert Gleizes. *Femmes qui cousent* - 1913. Rijksmuseum Kröller-Müller, Otterlo

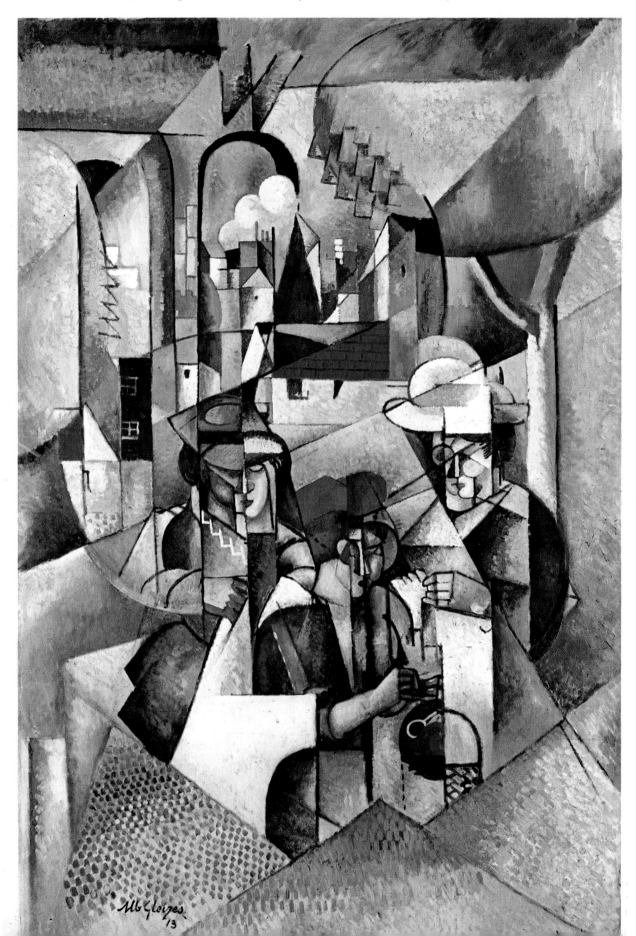

43. Jean Metzinger. *Femme à l'éventail* - 1913. The Solomon R. Guggenheim Museum, Nueva York

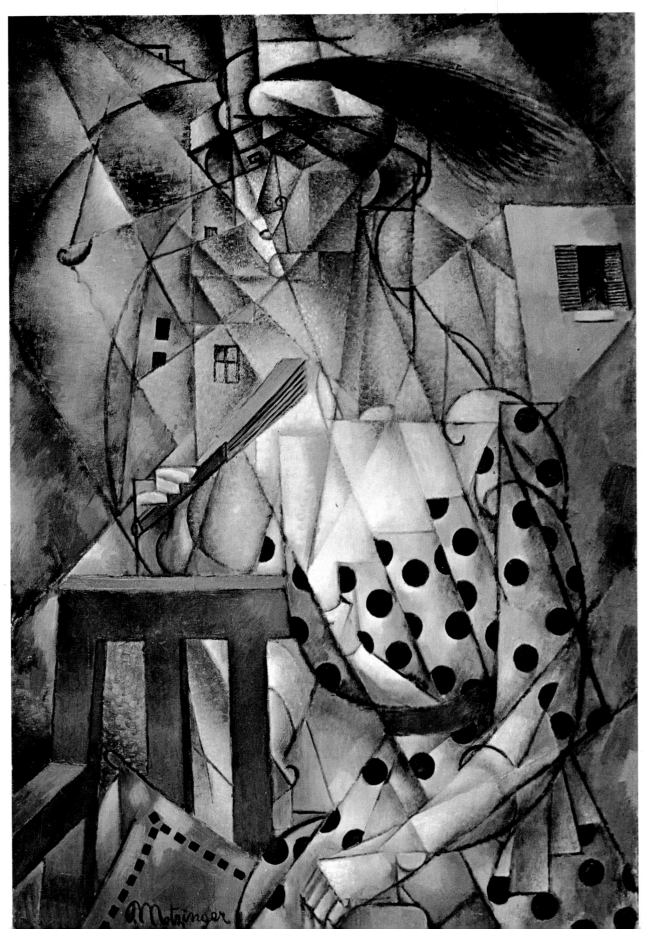

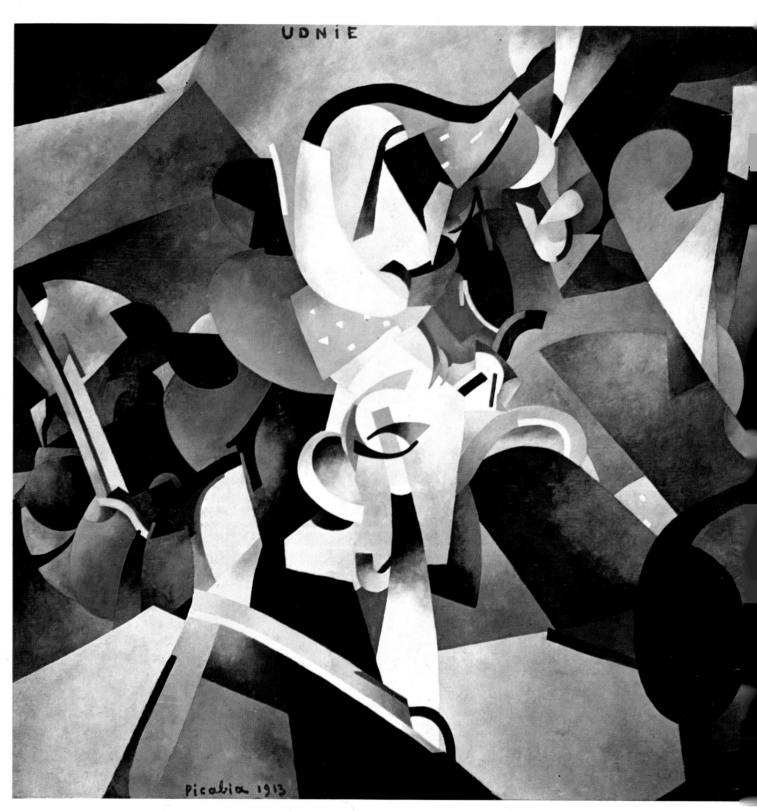

44. Francis Picabia. *Udnie, jeune fille américaine ou la danse* - 1913.
 Museo Nacional de Arte Moderno, París

45. Marcel Duchamp. *Nu descendant un escalier n° 3 - 1916.*
Museum of Art, The Louise and Walter Arensberg Collection, Filadelfia

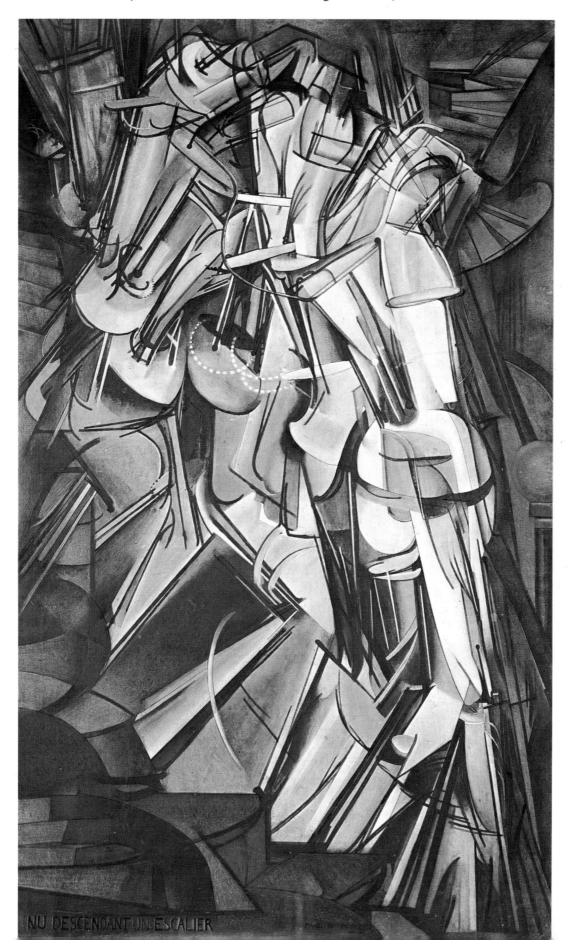

NU DESCENDANT UN ESCALIER

Dirección artística: Luciano Raimondi

Traducción: Pablo Martí

Texto e ilustraciones extraídos del volumen *Picasso e il cubismo*.
© Gruppo Editoriale Fabbri S.p.A., Milán